專業嚮導新提案

不疲勞的登山術

野中徑隆——著

楓葉社

為什麼他都不會累？

在我還二十多歲的時候，曾經見過一位六十多歲的登山客，背著大大的登山包，以跟我差不多的速度輕快地走著山路。眼前的景象令我感到非常吃驚。

我雖然清楚明白光憑年齡或外表無法判斷出登山所需的體力，但精力充沛的高齡登山者不一定擁有肌肉身材這件事，仍然讓我覺得很不可思議。

我相信除了體力和體能之外，還有其他登山不勞累的「祕訣」，希望能傳授有助於登山的知識與技術。

不過，在整理登山技術和相關知識的過程中，我卻不清楚某些訣竅的根據究竟是什麼。

「為什麼減少休息頻率比較不會累？」

「為什麼上山和下山時應該調整鞋帶？」

「為什麼噘嘴吐氣的呼吸方式更有效率？」

普遍認為是「好的」資訊，大眾卻「不知道為什麼好」，這樣的情況其實出奇得多。

我在國中時期曾經參加棒球社，當時教練告訴我們「喝水會筋疲力盡」，並且限制球員補充水分。

如今，「少量補充水分」的重要性已不僅限於登山活動，成為整個體育界都知道的常識。有了運動科學的協助，運動指導的觀念也日新月異。所以我時時提醒自己學習

2

跑步、伸展指導，還有物理治療等其他領域的新知。

前面提到的幾點「為什麼」，也能根據醫學、運動生理學與生物力學等各領域的最新科學知識得到解答。「不疲勞的登山術」的觀念依據也比以往更加清晰，可用更容易理解的方式加以講解。

我的上一本著作《膝蓋不痛不累　Q&A解答登山舒適步行術》（暫譯），就是學習新知後的成果，這本書則是續作。

在武道的世界裡，有個詞彙叫作「心、技、體」，是武者必備的素質。換作登山的素質，則代表判斷力（心）、技術力（技）、體力（體）。

我認為除了這三個要素之外，還必須具備「裝備能力」（備）。

登山與其他運動最大的不同之處，在於需要因應環境選擇裝備（服裝和工具）。登山者必須了解裝備的特性，並且準確地做出取捨。

均衡掌握「心、技、體、備」的能力，是安全登山的必要條件。

獲取廣泛的知識與技術，並且持續更新學習，才能防止事故或禍害發生，達到安全登山的目的。

這本書可以協助讀者長期進行登山活動，爬得更開心，請一定要多多活用。

Contents

第1章

登山從「了解自己」開始

Chapter

1

登山不疲勞的前提，在於確實掌握自身的能力

登山跟其他運動不同的地方在於運動時間很長。安全行動所需的知識或技術，會隨著步行環境而有所不同，這也是登山活動的一大特徵。

我將一般經常介紹的登山相關知識與技術，分別整理出心、技、體、備等四大項。（請參照左頁）

你應該會從中發現登山技術真的會牽涉到很多方面。

隨時隨地多觀察

不知道的事物

不斷進行登山活動的人，活動範圍會開始變廣，相對地登山所需的知識與技術範圍也會愈來愈廣泛。

此外，動植物、山岳歷史、拍照方法都是體驗爬山的方式，往後也會愈需要學習相關的知識與技術。

但是，能夠完全掌握這些知識與技術的登山者卻少之又少。每個人都有特別感興趣或擅長的領域，另一方面，也有沒興趣或不擅長的領域。

即使不是自己引起的問題，在山裡還是可能捲入人為事故，或是遭遇落石、雪崩或惡劣氣候等自然災害。

既然無法完美預測事故的發生，就應該盡可能地拓展知識和技術的守備範圍，必須讓自己沒有破綻。換句話說，就是要做好遭遇任何狀況都能適時應對的準備。

檢視登山的必備知識與技術

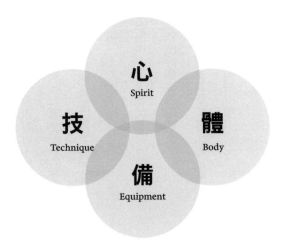

心 判斷力

☑ 具備擬定符合自身能力的登山計畫與行程的知識
☑ 具備判斷、分析天氣或路線狀況的知識

技 技術力

☑ 山岳與路徑的相關地理知識、活用地圖或 GPS 的導航技術
☑ 狀況應對、緊急處理的相關知識
☑ 登山住宿（如山小屋住宿、搭帳篷等）的知識與技術
☑ 雪山、溪谷、變化路線的步行知識與技術
☑ 持續保持穩定步伐的技術等

體 體力

☑ 具備水分補充、能量補給相關知識，以及有效率地執行前述行動的技術（營養學、運動生理學）
☑ 身體管理相關知識、預防疲勞的技術
☑ 登山必備的體力和體能，以及維持前述能力的知識（生物力學、運動科學）等

備 裝備能力

☑ 挑選服裝的知識、分層穿衣的技術
☑ 選擇登山裝備的知識、活用登山裝備的技術
☑ 正確打包裝備、方便攜帶裝備的知識等

客觀評估自己的登山能力

每個人都知道自己大概的知識程度與技術能力，這是理所當然。但令人意外的是，除非特別關注不具備的知識領域，實際上我們很難發現自己不懂哪些事物。

專業用語「後設認知」的概念是不僅要了解自己「知道什麼」，還要用客觀的角度理解自己「不知道什麼」，這可以讓我們第一次正確掌握自己的登山能力。

在登山的過程中，登山者無論如何只會專注在眼前的路，因此很難做出冷靜客觀的判斷。

正因如此，平時將自身對於登山的相關知識、技術和能力「可視化」是很重要的事。

拍攝影片 觀察走路習慣

我的前一本著作《膝蓋不痛不累　Q＆A解答登山舒適步行術》有提到步行技術的重要性。

登山是一種步行運動，走路更是基本中的基本。為避免疲勞或受傷，登山者必須知道如何更有效率的走路。

學習正確的走路方法、相關注意事項等知識固然重要，但進一步掌握自己的走路姿勢也很重要。因為不清楚自己「走路習慣」的人無法改善走路方式。

利用手機輕鬆拍影片

大部分的人應該都沒看過自己走路的姿勢吧？有一種方法可以客觀地觀察──用手機或相機拍攝影片。

這是前面提及的可視化方法之一。方法很簡單，只要請同行的山友幫忙錄影就行了。單獨爬山的人可以將相機放在三腳架上，用自拍定時器錄影。改變錄影角度、在不同地點錄影並加以對照後，一定可以看出自己走路

時的習慣動作。

在同一個地點拍攝其他登山者的走路影片，互相對照後更容易發現自己的步行特徵。

有人「不擅長爬山而難以加快步伐」，有人「不擅長下山」而感到害怕，這種不擅長的感覺容易衍生出某種走路的「習慣動作」。不過，走路習慣未必一定有原因，在大多數的情況下，只要掌握自己的走路習慣並加以改善，就能消除不擅長的感覺。

客觀地觀察自己的走路姿勢，就能第一次明確注意到自己的步行問題在哪裡。

事實上，我在「爬山步伐講座」拍攝影片時，即使不特別開口提醒，還是有不少參加者能夠自行發現自己的走路「習慣」。

姿勢是否歪掉、身體是否左右搖晃，請務必拍下影片並加以確認。

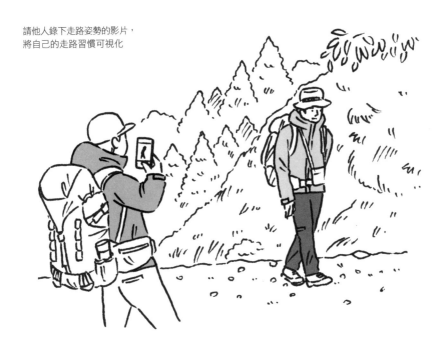

請他人錄下走路姿勢的影片，
將自己的走路習慣可視化

嘗試計算
步行時間的倍率

還有一種將步行數值可視化的方法，就是計算自己的步行時間相對於登山地圖標準步行時間的倍率。

從步行時間倍率看出走路習慣

標準步行時間是不包含休息時間的參考步行時間，可是走路速度會隨著天氣差異和行囊重量而出現變化，照著標準步行時間爬山並不是絕對理想的速度。

但是，知道自己實際步行時需要花上標準步行時間的幾倍，就能讓自己的弱點浮現出來。

計算公式如右圖所示。建議參考YAMAKEI ONLINE的「登山時間」，或是日本昭文社的「山與高原地圖」

等資訊，將有日本全國登山區域的地圖內容，作為標準步行時間的基準。

套用計算公式，比如標準步行時間4小時30分，實際步行6小時，倍率就是1.33倍，走了4小時則是0.88倍。前面提過，這個時間不包含休息時間，假設走完標準步行時間的路線，實際上需要1小時步行時間和12分鐘休息時間，那所需時間就是1小時12分，

步行時間倍率的計算公式

$$步行時間倍率 = 標準步行時間（h） ÷ 實際所需時間（h）$$

計算步行時間倍率，得出自己的步行數據

步行時間的倍率是1‧2倍。

如果可以的話，最好一整天的爬山速度都不要改變這個倍率。如果一開始步行的區段是1‧2倍，爬到山頂的最後區段變成1‧4倍，就能看出剛開始的走路速度太快，所以後半段出現失速的情形。假設上山是1‧0倍、下山1‧4倍，就是不擅長下山的證據。

我們可以藉由計算步行時間倍率來找出自己的缺點。

制定可行的登山計畫

制定登山計畫時，將步行時間倍率作為指標可以擬定出更加合理的行程，避免過度疲勞。

補充介紹一下，我從多次的登山實際經驗來計算數據，得出自己的步行速度是：攜帶帳篷住宿裝備的步行時間倍率為1‧0~1‧2倍；攜帶山小屋住宿裝備則是0‧7~0‧9倍。因此，我會以這個速度為基礎來擬定登山的行程。

為登山客導覽時，登山成員習慣爬山且體力較好的情況大約是1‧2倍，新手較多情況則是1‧3~1‧5倍。配合參加成員的能力制定不需趕路的計畫才能

預防突發狀況。

此外，發現實際速度比平時的步行時間倍率要來得慢時，我們也能作為參考，確實掌握自己的身體狀況，比如「今天是不是狀態不太好？」或是「是不是水分補充不足所以累了？」等情形。

雖然一直注意數字並不是好事，但我們還是應該保持在一定的步行速度。請將步行時間倍率和當日行李重量記錄下來，將自己的登山實力可視化。

正確掌握自己的實力

「我體力不好，沒辦法爬山。」

「我很有體力，爬得了山。」

登山嚮導員平時會接觸到各式各樣的登山客，有些人會低估自己，也有一些人會高估自己的能力。

駕駛車輛時，樂觀僥倖的心態很可能促成危險行為，因此日本社會近年來也在推廣「什麼都可能發生」的謹慎駕駛態度。就這點而言，登山與開車是一樣的。

帶著毫無根據的樂觀態度、過度自信的心情登山，絕對是很危險的行為。沒有爬過高峰的人卻想挑戰劍岳，或是去過幾次滑雪場的人就想登上雪山，這些想法很有可能危及性命安全。

不過，過度悲觀的人會限縮登山的選擇，我認為這樣很可惜。擴展登山的眼界才能加深登山的樂趣。

首先，請參考第9頁的檢查表，正確掌握自己的能力，並且學習不擅長領域的相關知識和技術吧。

除此之外，對自己擁有的知識和技術能力抱持適度的懷疑態度，儘量客觀評估自己的能力，「什麼都有可能發生」爬山觀念關係到是否能夠安全登山。

第 2 章

減輕疲勞感的呼吸法

Chapter

提高「呼吸品質」，就能減輕疲勞感

大家應該都聽過「無氧運動」和「有氧運動」吧？

簡單來說，無氧運動是一種需要瞬間爆發力的運動。

身體會透過氧氣代謝來釋放出活動肌肉的能量，因此稱為無氧運動。這時身體會用到儲存在肌肉裡的醣類，需要在短時間釋放很大的力量，像是短跑或舉重都是代表性的無氧運動。

另一方面，有氧運動是需要持久力的運動類型。身體依靠氧氣代謝來燃燒體內的脂肪，產生身體活動所需的能量。馬拉松、游泳等輕度到中度負擔的持續性運動都屬於有氧運動；長時間步行的登山活動當然也是有氧運動的一種。

由於身體要透過氧氣來活動肌肉，所以體內吸入氧氣的效率程度——也就是呼吸法——是防止疲勞的一大關鍵。呼吸太淺（吸入的氧氣很少）會造成人體在「低氧」狀態下運動，進而引起「疲勞」問題。

此外，假設登山時以相同速度步行，有人會呼吸困難，有人則不會。原因並不只是因為每個人天生的體能（呼吸功能、循環功能等）各有差異。出乎意料的是，其實很少人知道提高「呼吸品質」可以減少疲勞感。

本章將呼吸相關的要素分成「心肺循環功能」、「呼吸法」、「步行速度」這三大類，並講解提高呼吸品質的訣竅。

應該會變得輕鬆很多。

確認自己缺乏的要素並加以強化，下一次登山時呼吸

成年後依然有機會
改善心肺循環

呼吸3大要素

| 心肺循環功能 | 身體要素 |
| 呼吸肌的肌力（肺活量）、心輸出量、血液中的血紅素量等 |

| 呼吸法 | 技術要素 |
| 步行速度 |

正如有些人可以跑完全程馬拉松，有些人卻連10公里都跑不完，每個人的心肺循環功能各不相同。有人因為基因遺傳而擁有很好的能力，也有人是在成年前透過反覆做有氧運動來提升能力，但這並不表示無法後天加強。成年人只要養成做有氧運動的習慣，就能提高心肺循環功能。

當然，經過多次鍛鍊後，愈年輕的人愈容易得到效果，效果隨著年齡的增加而愈來愈難提升。但如果什麼都不做，心肺循環功能只會愈來愈差，我們還是必須阻止這種情況。

另外，比對不同的登山頻率後，發現每週爬山跟每月只爬一次山的鍛鍊方式也會有所不同。

登山頻率較低，或是中間有空窗期的人，最好在爬山之前培養做有氧運動的習慣，例如慢跑之類。提前讓身體習慣有氧運動，比較能夠提高並且維持登山必備的心

肺循環功能。

登山前的即時鍛鍊，也能發揮效果

第8章有詳細介紹每日的鍛鍊方式，即使平時沒有

持續活動身體，大約在登山前一週，每隔2～3天慢跑一次就能發揮效果。

一般而言，有氧運動應該進行30分鐘左右，但就算只步行5～10分鐘還是能夠提高心肺功能。

提高氧氣

吸入效率的呼吸法

登山過程中注意吸氣和吐氣的方式是很重要的事。其實方法並不難，登山的理想呼吸法是「鼻子吸氣，嘴巴吐氣」，只要記住這個觀念就行了。

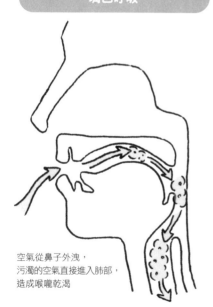

嘴巴呼吸

空氣從鼻子外洩，
污濁的空氣直接進入肺部，
造成喉嚨乾渴

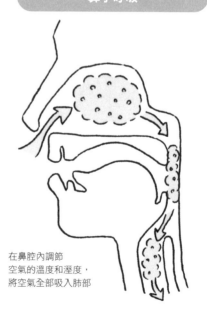

鼻子呼吸

在鼻腔內調節
空氣的溫度和溼度，
將空氣全部吸入肺部

從鼻子吸氣的好處

首先讓我們學習「吸氣的方法」吧。

一般人容易認為大口吸氣時應該張口吸氣，但其實這是錯誤的迷思。從鼻子吸氣時，鼻子內部會先調節空氣的溫度和溼度再送入肺部，因此更容易吸入氧氣。

還有一個重點在於鼻子沒辦法關閉，但嘴巴可以。用鼻子吸氣時閉起嘴巴，就能在空氣不外洩的情況下送入肺部，提高肺部的氣壓。

嘴巴吸氣不僅無法調節溫度和溼度，空氣還會從鼻子洩漏出去，造成肺部處於低氣壓狀態，是一種效率不好的呼吸法。

有意識地提高肺部壓力的呼吸方法也稱作「有壓呼吸法」，在低氣壓的高處登山時，特別推薦採取這種呼吸法。有壓呼吸法對發作而喘不過氣的氣喘患者也有不錯的效果。

從嘴巴吐氣

接下來介紹「吐氣的方法」。不管再怎麼靈活的人，都沒有辦法改變鼻孔撐開時的樣子，所以鼻子的吐氣量不論如何都有一定的限制。

但只要在嘴巴吐氣時嘬嘴，就能控制吐氣量。也就是說，嘴巴吐氣也能提高肺部的氣壓。比起用鼻子吐氣，嘴巴吐氣的呼吸效率更好。

觀察正在爬陡峭斜坡的登山者痛苦地「哈──哈──」喘著氣的模樣，會發現他們大多只用嘴巴吐氣。這就是體內沒有充分吸入氧氣的證據。

只要有意識地「用鼻子吸氣，用嘴巴吐氣」，呼吸就會出奇地輕鬆，請一定要實際做看看。

舌頭位置也很重要

呼吸時留意舌頭的位置也是很重要的事。舌頭處於放

鬆狀態時，通常會放在前齒背面的上顎部分，這裡被稱為「The Spot」，是舌頭的正確位置。如果舌頭沒有放在正確位置，容易導致呼吸道阻塞。

登山的過程實際上也是如此，只要把舌頭放在正確的位置，即使從鼻子吸氣時嘴巴沒有閉起來，也可以很有效率地將空氣順利地從鼻腔吸入肺部，而不會從張開的

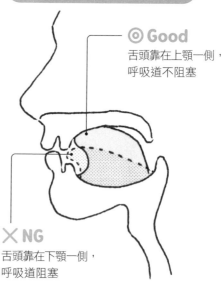

舌頭的正確位置

◎ Good
舌頭靠在上顎一側，呼吸道不阻塞

✕ NG
舌頭靠在下顎一側，呼吸道阻塞

嘴裡漏出去

舌頭經常偏移正確位置的人，不妨在日常生活中多加練習。

吸氣量有多少？

我經常看到登山客在呼吸變得困難時，會下意識地做出擴胸吸氣，並且試圖深呼吸的動作。可是，由於登山包的背帶會在行進的途中壓迫到胸廓，所以深呼吸其實是沒有用的。

請記住，吸氣不使用胸部活動的「胸式呼吸」，而是採取腹部活動的「腹式呼吸」是很重要的事。吸氣使腹部膨脹，橫膈膜下降且胸腔擴大，更容易將氧氣送往肺部各處。

不過另一方面，大幅度地呼吸會打亂呼吸的節奏。所以當呼吸困難時，增加呼吸次數比增加呼吸量更重要，

不需要慢慢地深呼吸。

就我的經驗而言，如果在一次的呼吸中，將空氣充滿肺部的吸氣量是百分之百的話，那60～70%是剛剛好的呼吸量。請一定要記住，在走路的過程中深呼吸不一定能會更放鬆。

小心高山上缺氧

大家都知道海拔超過3000公尺高山區的空氣很稀薄，請盡量放慢步調，有意識地記得「用鼻子吸氣，用嘴巴吐氣」。「走幾分鐘就停下腳步」的步態就是缺氧的信號。

如果登山口標高超過2000公尺，出發前1小時左右抵達現場，讓身體事先習慣高度很重要。雖然不只有缺氧問題會引起高山症，但請不要忘記缺氧是很大的原因。

減少休息次數
維持自己的步調

一般建議的登山休息頻率是每30～60分鐘休息一次，所以應該有很多人以為多休息就能保存體力吧？

為什麼不能頻繁休息？其實有一個很明確的理由──暫時讓身體休息後，再次邁開步伐時很容易會喘不氣。

減少休息次數，避免心率降低

為了提供充足的氧氣給全身，我們必須適度地提高心率，使血液循環維持在良好狀態。

開始走路後，人的心率會逐漸提高，心臟發揮幫浦功能為全身提供氧氣。但中途休息的話，好不容易提高的心率就會回到原本接近安靜的狀態。也就是說，心率的

下降時機跟休息次數成正比；重新出發時，吸氣困難的時間也會增加。這就是應該減少休息次數的理由。

順帶補充說明我當登山嚮導時的休息方式。我會根據氣溫或體溫的變化來調整穿著，補充水分的小休息時間限制在2～3分鐘。像這樣短暫停止的休息程度可以減少心率的變化，重新出發時比較不會呼吸困難。

此外，大休息時要將背上的登山包放下來好好休息，頻率是每小時一次。我會盡量減少休息次數，避免呼吸紊亂並維持繼續行走的步調。

如何避免心率過高？

休息次數愈頻繁的人，步調愈容易變快，即使身體已經休息過也不能爬得太起勁，維持邊走邊聊天的步調可以說是防止疲勞的祕訣。在心率未提高的情況下加快腳步，不只容易導致呼吸困難，最後還會因為心率過高而造成身體負擔過大。

除此之外，在經常需要靠單腳來支撐全身體重的情境中，比如站在不穩的地方時，腳步容易愈走愈快。尤其攀爬連續台階時特別容易加快步調，這就是造成疲勞的原因。

為什麼步調會變快呢？因為人會為了脫離只靠單腳承受負荷的不穩定狀態，而無意識地加快腳步。

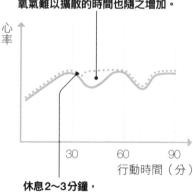

休息頻率與心率變化

···· 每30分鐘小休息，每60分鐘大休息
— 每30分鐘大休息一次

**休息次數增加，
氧氣難以擴散的時間也隨之增加。**

心率

30　60　90
行動時間（分）

**休息2～3分鐘，
心率變化較少**

22

這時雖然只要放慢腳步、避免心率過高就行了，但在單腳站立的狀態下放慢動作，可能會造成身體失去平衡。為了避免身體失衡，在雙腳站立時放慢動作是很重要的技巧。

踏出一步後，腳放在下一個階層並暫時停止動作，然後吸一口氣再走下一步。這個方法可以保持身體穩定，同時放慢步調。

心率變化的差異

···· A的心率上升速度慢
—— B的心率上升速度快

**此部分A的身體
沒有獲得充足的氧氣，
因此感到呼吸困難**

心率

休息

30　60　90　120

行動時間（分）

起步時，要刻意放慢腳步

正如前面提及，每個人的心肺功能不同，心率的提升速度也因人而異，並不是所有人剛起步時都會喘不過氣來。心率提升速度及心肺功能反應較快的人不容易感到呼吸困難；反過來說，速度慢的人很容易喘不過氣。

請務必了解心率變化的規則，並且根據自己的心肺循環功能找出理想的步調與休息時機。

如果起步後覺得呼吸很困難，請記得在剛開始爬山時及休息後的15～20分鐘之間刻意放慢步伐。

做暖身操，有效提高心率

當身體變冷時，血液循環會變得特別差，建議在開始步行之前，藉由輕度的暖身運動來提高心率。

如果進入山路前有一段路程約10分鐘的平坦道路，那這段路就可以代替暖身運動；但遇到從起步開始就負擔

很重的山時（比如從登山口開始就很陡峭的山路），暖身運動就是特別重要的功課。

暖身的目的在於提高心率，只要原地跳10下、來回踏步1分鐘左右就行了。身體很冷的時候，或是起步容易呼吸困難的人，建議參考第140頁介紹的伸展操，仔細做好暖身運動。

團體的登山步調

關於登山步調還有一點需要補充，那就是步調必須是多名成員一起爬山時的速度。

我經常在團體或家庭登山的過程中，看到走得快的人等待走得慢的人的場景。或許你會認為理所當然，但其實這是很大的問題。因為速度慢的人會為了快點趕上而無意識地加快腳步，結果打亂自身步調。即使大家約在休息地點集合，愈晚到的人，休息時間自然也愈少。

多人爬山時，請務必配合速度慢的人的步伐。因為一旦配合速度快的人爬山，速度慢的人就會不知不覺地勉強自己，進而造成身體疲勞。

我擔任登山嚮導時，隊伍排序通常是慢的人走在我的身後，最後則是體力最好的人。我只要注意身後的人步伐，整體的步調就會自然一致。

雖然很能理解慢的人希望別人「不要等自己，先走沒關係」的心情，但請不要有所顧慮，請其他人「配合自己的步調」吧。走得快的人可以鼓勵慢的人：「別在意，以自己的步調前進吧。」

雖然有時候很難直接說出需求，但考量到危險的可能性，實在不應該和其他人客氣。如果你跟山友並非有話直說的關係，最好重新思考是否參加團體登山活動。

在緊急狀況的應對上，所有人一起行動也是團體登山的重要條件。

給鼻子呼吸不順者的建議

鼻子呼吸不順暢會導致氧氣無法有效率地吸入體內，身體不僅容易疲勞，在山小屋睡覺時還會因為打呼而造成他人困擾。在高處出現鼻塞問題會造成體內氧氣不足，或是引發高度障礙或身體不適。

此外，海拔很高的地區的環境比平地更乾燥，一直用嘴巴呼吸容易導致喉嚨乾渴，引起喉嚨痛。

不過，還是有人無論如何都沒辦法用鼻子順暢呼吸，問題不在於呼吸的技巧，而是在於有可能是某種疾病導致空氣難以通過鼻子。

建議對自身狀況毫無頭緒的人不要猶豫向醫師諮詢。

諮詢耳鼻喉科

我親身體驗過鼻炎不能不處理、不能讓它演變成慢性病的重要性。

以前我的體質容易鼻塞且鼻子呼吸不順，不只會因為花粉症而引起鼻炎，30歲前半之前，睡覺都要靠嘴巴呼吸，喉嚨痛也是家常便飯。

花粉症的季節來臨或有點感冒的時候，我多次進出耳鼻喉科，提醒自己不能放著鼻塞問題不處理，後來鼻塞的困擾消失，睡覺也不需要用嘴巴呼吸了。

我本來以為鼻塞是天生體質，結果其實不是這樣，而

鼻子呼吸不順的話⋯⋯

是後天造成的慢性鼻竇炎。

慢性鼻竇炎有可能引起高山頭痛症狀，所以真的幸好以前有接受適當的治療。如果當時的我把問題放著不管，現在可能還在為鼻塞所苦吧。

除了鼻竇炎之外，還有一種很少見的情況是在腺樣體肥大症狀（鼻咽部的一團淋巴組織）的影響下，鼻子變得呼吸困難。

.

供協助的牙科醫師。

另外，用嘴巴呼吸比用鼻子呼吸更容易感染傳染病。保持鼻子暢通、呼吸順暢的狀態不只有助於登山健行，在所有與有氧運動相關的運動上都能發揮效果。請絕對不要以為是「天生體質」就放棄治療，一定要積極改善才行。

諮詢矯正牙科

嘴巴難以閉合（容易張開嘴巴）的問題也是造成鼻子呼吸困難的原因。這也不是天生的習慣動作，有可能是因為嘴巴周圍的肌肉不足，或是受到牙齒排列、咬合狀況的影響而變得容易用嘴巴呼吸。請向矯正牙科或牙科醫師諮詢。

因應的辦法有很多種，比如配戴強化嘴巴周圍的工具，或者練習在睡覺時戴上不讓嘴巴張開的工具。上網搜尋關鍵字「嘴巴呼吸 牙科」一定能在當地找到可提

對自身狀況有頭緒的人，請搜尋可協助改善的醫院

第 3 章

控制重心轉移的步行技巧

Chapter

達到高效步行的重要技巧——重心轉移

為了避免登山時產生疲勞感，「步行方法」是很重要的關鍵，與呼吸法相比也有過之而無不及。

說到最容易疲憊的情境，一定會想到陡峭的上坡吧。

任何山的斜度愈陡峭，呼吸愈困難，自然會減緩走路的速度。許多人以為喘不過氣的根本原因是心肺功能負擔增加的關係，但其實並非如此。愈是陡峭的斜坡，愈會增加步行所需肌肉的負擔，結果導致身體消耗大量氧氣，使人感到呼吸困難。

減輕登山疲勞感的關鍵在於盡量採取能夠減輕肌肉負擔的步行方式。不過度使用肌肉就能減少必需的氧氣量，爬山更輕鬆。

有意識地轉移重心很重要

「步行」是指踏出腳步使身體往前移動的動作，走路的移動方式分成「體重轉移」與「重心轉移」兩種。

所謂的「體重轉移」，是指前腳踏出一步時身體保持直立的姿勢，用下半身的力量將後腳承受的身體重量轉移到前腳。

另一方面，「重心轉移」是上半身配合腳部動作往前傾，將「身體重心」（全身重量的中心點，站立時位在

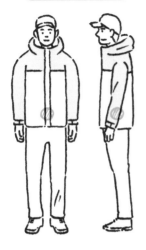

骨盆中央的薦骨
（骨盆後方的骨頭）的前側一點

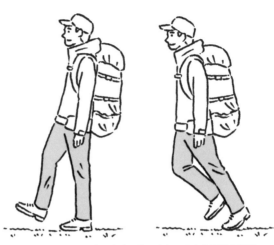

左：體重轉移──上半身壓在後腳的正上方，只有右腳往前移動
右：重心轉移──上半身與右腳同時移動

骨盆內）轉移到前腳方向，使身體前進的動作。

兩者的重點在於體重轉移只用腳部肌肉來活動身體，而重心轉移則會活用到身體重心的動作。先以傾斜的上半身將身體重心轉移到前腳，可以減輕踏出一步時肌肉所需承受的負擔。

登山的關鍵在於了解這個法則的前提下，靈活使用重心轉移的方法。「掌握重心轉移技巧」正是長時間持續步行也不會勞累的訣竅。

掌控上下坡的重心轉移

跟在平地走路比起來，走台階較大的上坡或下坡時，單腳站立的時間更長，期間只靠單腳支撐全身重量，只要將身體重心壓在支撐腳（支撐體重的那隻腳。前腳是上坡的支撐腳，後腳則是下坡的支撐腳）接地面的正上方，就能單腳站穩（請參考次頁插圖）。

爬上坡的時候，主動將重心移到踏出去的前腳，下坡時則不要轉移重心，將身體重心留在後腳，這樣就能順利掌握重心轉移的技巧，將腳的負擔降到最小。

即便是體重相同、肌力差不多的人，腳承受的負擔也會因為重心轉移的掌握度而有微妙的差異。這些細微差異經過累積後，疲勞程度就會產生差距。

那麼，如果要控制重心轉移並達到高效行走的目的，具體上該怎麼活用身體呢？為了掌握重心轉移的技巧，必須具備「滾動功能」（Rocker Function）、「髖關節伸展能力」、「姿勢維持能力」三大要素，接下來將依序進行詳細解說。

旋轉腳部3個滾軸
啟動Rocker Function

支撐腳與身體重心

身體重心壓在
支撐腳接地面的正上方，
可以穩定步態

人體會在踏出腳步後自然地轉移重心，兩腳步行的人類為了提高移動效率，而學會了這種固有功能，生物力學領域稱之為「滾動功能」（Rocker Function）。Rock 的意思是「搖晃」，所以滾動功能就是「一邊搖晃腳部的軸、一邊走路的功能」。在腳掌接觸及離開地面的過程中活動滾軸，使身體重心往前移動。

這個滾軸模式會依序活動腳跟、踝關節（腳踝）、蹠趾關節（腳趾根部的關節），假若滾軸未發揮每個關節各自的功用，就會導致人體移動時只靠肌力前進，進而增加腳部的負擔。

不過，雖然在平地步行時要移動三個滾軸，但登山健行的情況卻不一樣，需要視情況調整滾動功能，因為其中藏有輕鬆步行的訣竅。

首先，就讓我們從腳跟的滾軸開始，依序說明三種滾動功能。

Heel Rocker（腳跟滾軸）

腳踏出去腳跟先著地，腳跟的滾軸在此時往前轉動，並且轉移重心。

在日常生活中，大多數的人都會無意識地使用滾動功能，但如果在不穩的路面上行走時，也是腳跟先著地的話會怎麼樣呢？腳掌與地面的接觸面積小，會增加施加於單點的力，容易導致失足；不只如此，在很滑的地面行走時腳跟著地，甚至有可能造成滑倒。

所以登山時只能在路面平穩、道路平坦的地方使用腳跟滾軸。

Ankle Rocker（腳踝滾軸）

在平地行走時，整個腳掌在腳跟滾軸之後著地，踝關節變成旋轉軸，使小腿往前傾斜並轉移重心。

腳踝滾軸跟腳跟滾軸一樣，我們經常在生活中使用腳

3大滾動功能

| 腳跟滾軸 | 腳踝滾軸 | 前足滾軸 |

接觸面積也很少，不適合用於登山。在不穩的地方使用的話，特別容易感到疲勞。

唯一可在登山時使用的滾動功能。上坡轉移重心時特別能夠發揮效果。

接觸面積少，在路途不穩的登山過程中使用，可能造成滑倒或失足。

踝滾軸步行，踝關節柔軟度因人而異，腳踝滾軸的使用程度也會也所不同。

腳踝滾軸接觸地面的面積大，由於踝關節不會在活動時發生不穩定的問題，所以是唯一可以在登山活動中使用的滾動功能。此外，腳踝滾軸在登山時的重心轉移上可以發揮很好的效果，後續將針對腳踝滾軸的使用方法進行重點說明。

Forefoot Rocker（前足滾軸）

腳離開地面時，腳趾根部的MTP關節（蹠趾關節）變成滾軸，腳跟抬起。踝關節在此時屈曲，最後呈現上半身往前推的樣子。

有些人平時會穿鞋底易彎曲的柔軟鞋子，這就是活用前足滾軸的例子，但每個人的蹠趾關節柔軟度各不相同，前足滾軸的使用程度也因人而異。

前足滾軸最後只有腳尖著地，所以並不適合在登山健行中使用。前足滾軸跟腳跟滾軸一樣，由於與地面的接觸面積很小，容易讓人在路面不穩的地方滑倒，或是發生失足、引起落石的狀況。常在上坡時使用前足滾軸會導致身體負荷集中在腓腸肌、比目魚肌和小腿肌（小腿二頭肌），極有可能造成腳部抽筋。

但是，因為我們看不見身體後方的腳跟，所以很難在腳跟抬起的瞬間，有意識地控制蹠趾關節的動作。幸好有許多登山鞋的鞋底構造都不容易彎曲，可以自然降低前足滾軸的活動。

只要穿上鞋底柔軟的越野跑鞋或登山鞋，就能在登山時活用前足滾軸。不過，這其實也表示前足滾軸能夠發揮功用的場合有限，需要在坡度相對緩和的地方或平穩的路面上運用。

在不穩的路上行走時（如岩石地、石礫地、小路線、雪路等），或者在背著帳篷裝備等重物時使用前足滾軸，特別容易讓人感到疲勞。請記住，離地時應該採取不抬腳跟的「平穩步行」方式（第37頁有關於平穩步行的內容）。

上坡路段
活用腳踝滾軸

你應該已經知道，腳踝滾軸是三種滾動功能中唯一能夠活用於登山健行的功能。那麼，腳踝滾軸在什麼樣的情況下最重要呢？

腳踝的柔軟度很重要

上坡的坡度愈陡峭愈反重力，全身需要倚靠很強的推力才能前進，只靠肌肉用力很容易讓人疲憊。這種時候

就該輪到腳踝滾軸大顯身手，腳踝滾軸的使用靈活度會大幅影響步行品質。

腳往前踏出一步，從以單腳支撐全身體重，到最後重心轉移的期間（專業用語稱作「站立期」），用腳踝滾軸彎曲踝關節（也就是腳踝前傾），使小腿部往前彎，膝蓋往前動。這個動作可以讓重心轉移更流暢，同時也能產生向前的推進力。

此動作的關鍵在於踝關節的柔軟度。踝關節屈曲時會伸展到小腿肌肉（腓腸肌與比目魚肌），柔軟度愈高，動作愈大。也就是說，先增加踝關節的柔軟度就能發揮腳踝滾軸120％的功用，避免身體只靠肌肉步行。只要是爬得了山的健康身體，任何人都會常常用到腳踝滾軸，但靈活程度會因為柔軟度的不同而產生明顯差異。考量到這一點的話，為了獲得並維持登山體能，提高柔軟度是最重要的功課。

鞋帶綁鬆才能發揮功用

為了活用腳踝滾軸，我們要記得提供腳踝便於靈活活動的物理條件。例如穿著登山專用的登山鞋時，稍微鬆綁鞋帶就可以將踝關節的可活動範圍提升到最大，這是很重要的技巧。

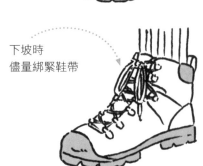

上坡時，將打結處下方的鞋帶放鬆到可放入3指的程度

下坡時儘量綁緊鞋帶

從前經常聽到「上坡放鬆、下坡綁緊」的說法，這並不是指整個鞋子，而是指腳踝上方的鬆緊度。將整個高筒登山鞋的鞋帶都綁緊會導致踝關節活動範圍受限，無法發揮腳踝滾軸的功能。

無法靈活運用腳踝滾軸的代價是身體會以其他方式來轉移重心。我曾看過有些登山客會往前彎著身子走路，但過度彎曲上半身會造成呼吸困難，所以這不是登山的適當姿勢。我也經常看到有人用前足滾軸使勁地踢地面，前面也有提到，這樣的走路姿勢非常不穩定。

此外，我在爬山步伐講座中發現有些人沒辦法靈活使用腳踝滾軸，他們大多習慣把鞋帶綁得很緊。習慣繫緊鞋帶的人會逐漸習慣不用腳踝滾軸走路的姿勢，這應該是很理所當然的結果。

從這件事就能看出來，其實不知道怎麼調整鞋帶的登山客出乎意料得多。如果登山時看到旁邊的人把鞋帶繫太緊，請一定要教對方放鬆鞋帶。下一章將詳細介紹繫鞋帶的順序。

下山時
不啟動任何滾動功能

下坡跟上坡相反，需要將腳踝附近的鞋帶牢牢繫起來，避免使用所有的滾動功能。

下山時使用腳踝滾軸極有可能導致身體往前摔倒，腳跟滾軸就像開車下坡時採油門一樣，很難減緩步行速度。下山速度太快容易失去平衡，造成大腿肌肉過度用力，或是膝蓋等處的關節出問題。

繫緊鞋帶，固定腳踝

由於以往的登山鞋普遍採用的是硬材質，鞋帶若綁得

太緊，就容易造成腳踝活動困難。不過，現在市面上幾乎沒有販售固定度這麼高的登山鞋了（除了部分雪山專用登山鞋之外）。

重要的是，繫緊鞋帶的目的不是為了不讓腳踝移動，而是為了製造讓腳踝緩慢活動的狀態。鞋帶的阻力可以讓腳踝更不好活動，藉此減緩步行速度，避免腳掌碰撞地面並發出很大的聲響。

除此之外，尤其是走有高度落差大的路線時，後腳的踝關節會前傾並做出「蹲地動作」，這也是藉由慢慢活動踝關節的方式，降低著地時受到的衝擊。不僅如此，將腳踝固定起來還能確保單腳站立時能夠站得更穩，避免身體失衡、搖晃不穩。

開關滾動功能得不厭其煩

登山遇到上坡和下坡兩種相反的情況時，必須改變踝關節的動作。只要穿上高筒登山鞋，就可以運用不同的鞋帶繫法，開啟或關閉滾動功能，達到減輕肌肉負擔的效果。

刻意改變踝關節的活動方式是很困難的事，擁有多年登山經驗的人才有辦法做到。但只要調整繫鞋帶的方式，就能運用物理條件改變踝關節動作，輕鬆切換上坡和下坡的步行模式。

因此，建議不熟悉登山技巧的人或對體力沒自信的人頻繁調整鞋帶，藉此切換不同的步行模式。

山路健行必備的髖關節伸展能力

除了轉換滾動功能的開關之外，步行時還有一件必須特別注意的事。那就是髖關節的伸展方式。

伸展髖關節，借助前腳肌力爬上坡

通常都是建議登山者以「小步伐」爬山，因為小步伐比較容易將身體重心集中在腳的正上方。

不過，不一定要隨時都用小步伐走山路。尤其在爬大台階的時候，必須大步前進才行。

但是，在以大步伐行走的地方使用腳踝滾軸是沒辦法確實轉移重心的。遇到這種情況又該怎麼應對？

伸展髖關節（腳往後伸展的動作），支撐腳放在身體重心的後面，使重心更容易放在踏出去的前腳上。

也就是說，髖關節往後伸展的動作可以讓身體重心快速轉移到前腳，並不是以後腳踢地的方式撐起身體，而是主要透過前腳的肌力來往上爬。

躂腳（平穩步行）走路

以後腳踢地的方式移動就是「踢腳」步行方式；整個

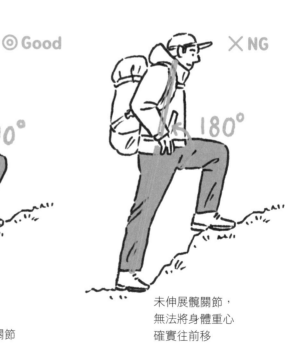

© Good

200°

前腳的腳踝
往前傾，
伸展後腳的髖關節

× NG

180°

未伸展髖關節，
無法將身體重心
確實往前移

躚腳（平穩步行）

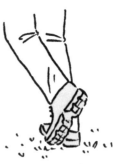

踢腳

鞋子著地的同時，藉由前腳的力量移動則稱是「躚腳」步行方式（也就是平穩步行）。

以踢腳的方式爬山，不只會讓身體重心難以移到前腳的正上方，還會增加失足的風險，或是在石礫地、砂礫地踢到石頭而跌倒。此外，過度使用小腿肚的肌力容易導致腳抽筋。

不過，光是提醒自己「不要用腳踢地」沒辦法改善情況。必須讓髖關節更柔軟，走路時確實伸展髖關節，才

能避免做出踢腳的動作。

下坡也須借助髖關節的伸展

髖關節的伸展能力不只在上坡時很重要，下坡時也很重要。

為了放慢下坡的步行速度，理想方法是盡量拉長後腳接觸地面的時間。下坡不使用滾動功能，盡可能地拉長體重壓在後腳的時間，但不可以彎腰走路，應該在保持姿勢的情況下伸展髖關節。

此外，關於上下坡的共通點，為了邊走邊伸展髖關節，上坡和下坡的步伐都必須有一定的寬度。雖然也有人建議一小步一小步地走，但這樣的方式無法從根本上解決疲勞的問題。小步行走會讓髖關節的可活動範圍變小，導致身體無法順利掌控重心的轉移。

雖然小步伐可避免在路滑的地方滑倒，所以也不能全

盤否定它的效果，但小步伐會導致登山時只用到肌力，下坡很難降低步行速度，無法減緩腳著地的衝擊力道，成為加重腳部負擔的主要原因。

也許身體結實的人會覺得小步行走很輕鬆，但如果一直採取小步伐的方式，那不管經過多久都學不會髖關節步行的方法，無法克服台階很多的上坡或下坡。

畢竟突然大幅改變走路方式是很困難的事，所以請扎實練習伸展動作，慢慢加強身體的柔軟度。

為什麼下半身很難控制？

你應該已經知道減少重心轉移對下坡的重要性了，但這不表示完全不能使用滾動功能。那麼，擅長走下坡的人會怎麼控制細微的腳部動作？

答案就是掌握下坡的姿勢──尤其是腰部以上的上半身姿勢。

人走路時不會有意識地活動下半身，大腦只要含糊地發出「走」的指令，腳就會無意識地持續行走。人頂多只能有意識地調整速度和步伐而已。

那手部動作又如何呢？舉凡拿起物品、用筆寫字、打電腦鍵盤等動作，都是大腦有意識地、具體地發出精細的指令，要求某個部位做出某種動作。一般來說，人會有意識地活動上半身，無意識地活動下半身。

所以即使頭腦記住重心轉移的技巧，試圖改變腳的運動方式，腳還是無法照著我們的想法運作。

後來某天我發現，與其想著改變很難改掉的下半身動作，先改掉上半身動作的成效反而更好。為了避免失衡跌倒，人體會無意識地「調整姿勢」，因此只要改掉上半身的姿勢，那即使不刻意調整，下半身的動作也會跟著改變。

說到修正上半身的姿勢，我們該怎麼做？

上半身的姿勢，大幅影響身體重心的移動

或許你會覺得這種說法很奇妙，但前面已經提過，改善上半身的姿勢就能使腳部運動產生變化。了解上半身與下半身的良好運動法則，滾動功能變得更容易掌控，下山時可以減少重心的轉移並且走得更穩。

有時可能因為每個人的習慣不同、柔軟度欠佳而難以改善姿勢，屏除這些阻礙就能有所突破。

確認骨盆的歪斜程度

人在思考爬山健行的姿勢時，較常關注脊椎是否彎曲或伸展，但我希望登山者首先確認骨盆（腰部的骨頭）的歪斜情形。

確認的方法是——背起登山包，繫上腰帶，眼睛看向前方，找到盆骨上方脊椎彎曲的部分，接著試著把手伸進去。

如果單手手掌剛好可以放入背包與身體間的縫隙，骨盆是正常直立的狀態。雙手手掌或拳頭伸得進去，代表「骨盆前傾」。沒有縫隙、手掌很難放入則表示「骨盆後傾」（關於歪斜的程度，也有過起步時很正常，累了就發生變化的情況）。

此外，骨盆前傾會導致走路時脊椎過翹（腰部反

**骨盆前傾
＝
腰部反折**

拳頭可放入
縫隙的程度

下坡時難以
掌控重心轉移

**骨盆正常
＝
理想的姿勢**

單手手掌
放入縫隙

控制重心轉移的
理想狀態

**骨盆後傾
＝
駝背**

沒有可放入
手掌的空間

沒有空間

上坡難以
轉移重心

折），後傾則會變成脊椎太彎（駝背）的走路姿勢。

當人體在步行時，骨盆會轉動（前後活動）、上舉或下降（上下活動），假若姿勢不對，骨盆就會無法順利活動。骨盆是連接上半身與下半身的中繼站，骨盆一旦傾斜，不但和上半身的姿勢有直接關係，同時也會影響下半身的步行動作。

重心轉移便是很有代表性的例子，骨頭前傾或後傾，導致身體沒辦法協調使用腳部前面與後面的肌肉，無法順利掌控滾動功能。

而且，姿勢不正確也是肩膀僵硬或腰痛的起因，肺部無法擴漲而呼吸困難是駝背的缺點。當然，身體會因為彎曲而失去平衡，增加摔倒或其他事故發生的風險。

如果要在不穩的山上高效步行，骨盆處於筆直狀態是不可或缺的條件。

請時時記住，在日常生活中保持骨盆的正常狀態，以

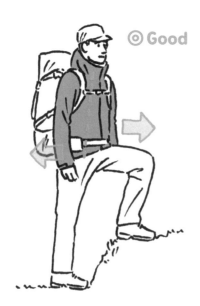

◎ Good

骨盆呈筆直狀態，
可靈活旋轉

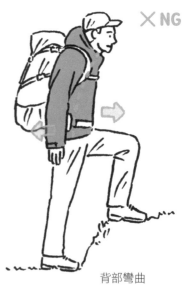

✕ NG

背部彎曲
呈前屈姿勢，
導致骨盆活動困難

正確的姿勢走路才能改善身體姿勢。有骨盆前傾或後傾問題的人，使用矯正姿勢專用靠墊或坐墊，做一些消除不良姿勢的伸展運動並試圖矯正骨盆姿勢，就能讓身體更容易轉移重心。

請務必以登山包與背部間的縫隙作為參考基準，嘗試改善身體姿勢。

如何避免上身前傾？

登山時身體往前彎，原因不只是因為骨盆後傾，脊椎為了撐起行李的重量也會導致身體呈現前傾姿勢。

防止身體前傾的必備條件是——用來維持姿勢的體幹肌力（腹肌與背肌）。

為了在登山時背起沉重的行李，持續保持直立的姿勢，靜性收縮（等長收縮）在這時是很重要的功能。

說起腹肌鍛鍊，一般都會想到躺著抬起上半身的仰臥

起坐或是抬腿練習，這類運動的目的在於鍛鍊肌肉的「動性收縮」（離心收縮、向心收縮）能力。

背著重物登山健行的「行李步行訓練」，是最適合作為提高靜性收縮能力的練習方式。培養靜性收縮能力可以避免姿勢不良，使身體長期維持在能夠控制重心流暢轉移的狀態。

但是，在長時間的登山過程中背著沉重行李，特別容易導致上半身疲勞。這時不只要在休息時間伸展上半身，還要搭配腰部、背部等上半身伸展運動才能防止疲勞造成的姿勢不良問題。

除此之外，請不要忘記，下山時因注意力集中在腳上而低頭，很容易變成身體前傾的姿勢。因為愈是認真注視腳邊，脊椎就愈容易彎曲。

一旦身體因此呈現彎曲姿勢就會造成重心轉移，使步行速度變得難以控制。

下山時特別要記得注意腳邊，下巴往後收，避免頭部過度前傾，儘量避免脖子彎曲並挺胸。

雖然有些專業馬拉松選手也會微微前傾，但沒有人會彎著身子跑步。長距離移動是馬拉松和登山的共通點，因此上半身姿勢在重心的轉移上能發揮很大的作用。

只要改變姿勢就能輕輕鬆鬆下山

正如先前不斷重複提到的內容，下山時應該將身體重心維持在後腳一側，藉此減緩步行速度，重心不能轉移到踏出去的前腳上。如此一來，走路時就能用後腳的股二頭肌（大腿後方肌肉）及臀部肌群（臀部肌肉）來支撐體重，而不是靠前腳（著地腳）的股四頭肌（大腿前方肌肉）吸收衝擊力。

將此概念換成開車的情況，前腳著地時減緩速度的動作，跟「腳煞車」（主煞車）的概念相同。

行駛於長下坡時，駕駛會將齒輪切到二檔或三檔，利用「引擎煞車」（降低引擎輸出的煞車方式）來降低煞車的負荷；此概念跟而人體利用後腳減速的動作類似。

了解人體轉移重心的機制，在下山過程中啟動「腳的引擎煞車」功能，就能減少肌肉負擔，降低步行的速度，因此上半身的手部位置絕對是一大重點。

這種下山技巧在我的講座中得到很大的迴響，所以我會講解得詳細一點。

膝蓋不能當作緩衝墊

首先我想先繞一點遠路，介紹幾個不正確的下坡步行方式。

雖然我們經常看到「把膝蓋當緩衝」、「屈膝吸收衝

擊」的建議，但除了那些對股四頭肌的肌力很有自信的人以外，其他人最好不要這麼做。因為這種方法會導致前腳的股四頭肌需要持續煞車。

這種未完全伸展膝蓋的走路方式會造成身體過度仰賴肌力。落地時，上半身只受到薄弱的衝擊，膝蓋以下則要承受強烈的撞擊力。

股四頭肌就像肌肉的「煞車系統」，不可否認的是，股四頭肌能在下山時發揮很大的功用。然而，過度使用股四頭肌的功能會造成負擔過重，最後導致腳站不穩，膝蓋呈現「搖晃顫抖」的狀態，或是引起膝蓋疼痛的問題。即便是很熟悉登山的我，這種走法還是會讓我的膝蓋撐不住。

除此之外，落地時持續累積的撞擊力不只會增加膝蓋的負擔，在不穩的地方落地時還會導致失足，或是在雪路中滑倒，增加事故發生的風險。

提倡「膝蓋緩衝法」的人可能是因為擁有強韌的股四頭肌，所以才不把落地的衝擊力當一回事。雖然我可以理解多鍛鍊肌力就能提高負荷強度的想法，但還是應該優先學習如何避免將負擔集中於股四頭肌。

因此，我們需要利用上半身來控制重心的轉移，接下來將進一步說明。

手臂位置很重要

從這裡開始將進入正題。為了掌握重心轉移的技巧，我將介紹理想的上半身姿勢。

首先，選擇一條好走且維持良好的登山路或鋪裝道路，找出斜度固定且平緩的下坡，在下坡上進行以下幾項測試。

① 雙手放在腰際，雙臂的手肘往後拉，挺起胸膛走10步左右。

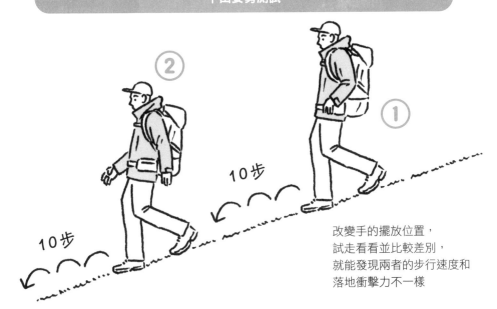

下山姿勢測試

② ① 10步 10步

改變手的擺放位置，
試走看看並比較差別，
就能發現兩者的步行速度和
落地衝擊力不一樣

②手離開腰部，一邊擺動手臂一邊維持同樣的速度，走10步左右。

只是改變手臂的擺放位置，就能產生不一樣的步行速度及落地撞擊力，你有實際感受到嗎？

②的步行速度比①快，落地的衝擊力應該會更大。

理想的下山姿勢

下巴內收，頭部前傾

挺胸避免脊椎彎曲

雙手放腰際，手肘後拉

也就是說，①姿勢可以減少重心的轉移，使身體重心留在後腳；②姿勢無法避免重心轉移，導致身體重心轉到前腳。以先前舉出的車輛煞車例子來看，①是發揮引擎煞車功用的狀態，②則是大量使用腳煞車的狀態。

下坡相對來說比較好走，走路不需要用到手，只要像這樣改變手臂的位置，就能自然減少重心轉移的運作，使步行速度產生微妙的變化。上半身的姿勢會帶動腳部運動方式，做出適合下山時的理想動作。

步行時的落地衝擊力很大，利用膝蓋吸收撞擊力的下坡方式，只不過是臨陣磨槍的因應辦法。為了避免疲勞引起的事故，下一次下山時，請務必提起手肘並挺胸步行。本來很辛苦的下山過程應該會出乎意料地輕鬆。

此外，在生活中走路時，容易駝背的人記得不要前後均勻擺動手臂，而是稍微往後揮，增加擺動的幅度。習慣這種擺動方式就能改善姿勢。

第4章

走路不疲勞的鞋子該怎麼選？怎麼穿？

Chapter

4

選擇適合自己的登山鞋最重要

挑選登山鞋時，先選擇符合使用目的、有「機能性」的鞋子是很重要的事。

每個人都有自己習慣的登山形式，有人只會當天來回，有人會在山小屋住宿或是縱走野營，登山模式因人而異，登山鞋的必備機能也會有所不同。穿了與目的不符的鞋子可能造成受傷，疲勞程度當然也會受到影響。

舉例來說，日本北阿爾卑斯山的橫尾到涸澤途中有很多岩石路段，我見過有人穿著鞋底柔軟的登山鞋走路，結果因為鞋底過度彎折而失去平衡。

相反地，我在故鄉的三浦阿爾卑斯（神奈川縣）低山行走時，也看見有人穿著硬鞋底的登山鞋，因行走困難而導致身體疲勞。

能夠應付所有狀況的萬能登山鞋本來就不存在。只根據設計或品牌挑鞋是選鞋失敗的原因。而且，選購符合自己腳型的鞋子也很重要。再怎麼好的鞋，如果不合腳，那都是無用之物。

挑選一雙零失敗的好鞋，有哪些事項應多加注意呢？

鞋筒高度的選擇
以目的與腳力為標準

登山鞋的腳踝區塊有不同的筒高，大致可分成低筒、

48

登山鞋的3種筒高

高筒	中筒	低筒

● 對踝關節的保護力高
● 適合不平穩的路

● 踝關節不易扭傷
● 比高筒鞋輕量

● 踝關節容易活動
● 重量很輕，可輕快地行走

中筒、高筒三種。每種鞋筒高度都有各自的優點，挑選時不只要注意鞋子形狀，還必須考慮以下幾項機能方面的注意事項。

・鞋面（鞋子布料）材質與硬度⋯⋯皮革？尼龍布？

・鞋底（鞋子底層）的構造與材質

・中底（鞋底內側，負責吸收撞擊力的部分）活動性⋯⋯偏硬？偏軟？

・防水性與透溼性⋯⋯會溼掉嗎？感覺悶嗎？

・耐用性⋯⋯有辦法長期使用嗎？

挑選雪山專用登山鞋時，鞋子是否能安裝半快扣式冰爪是很重要的考量點。

推薦新手使用高筒登山鞋

一般常見的登山鞋大多是高筒鞋型，不過也有人會穿低筒的越野跑鞋爬山，還有人會穿分趾鞋或長靴。

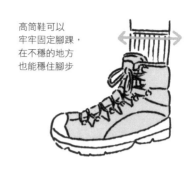

高筒鞋可以牢牢固定腳踝，在不穩的地方也能穩住腳步

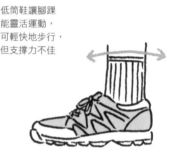

低筒鞋讓腳踝能靈活運動，可輕快地步行，但支撐力不佳

根據鞋筒高度的不同，鞋子對腳踝的支撐力會有很大的變化。

中筒和高筒鞋的構造能包住腳踝。優點是可將腳踝緊緊固定在鞋子裡，降低不穩定性，路況不佳時也能保持平衡。高筒鞋的固定性比中筒鞋好，不過許多中筒鞋採用硬材質，即使腳尖稍微踩到岩石也能維持穩定。

而在容易扭傷的下坡路段，中筒和高筒鞋也具有預防

扭傷的效果。由於固定住腳踝，屈曲的動作減緩，支撐腳可在下坡時以單腳站穩。支撐腳穩地支撐體重，就能避免落地時產生強烈的撞擊力。

相對地，低筒鞋的中底比較柔軟，使踝關節（腳踝的關節）可靈活運動，比高筒和中筒鞋更能輕快地步行，但無法支撐腳踝，即使是簡單健行也沒辦法預防扭傷。

也就是說，低筒鞋著重於使用者的腳力和步行能力。

腳力和步行能力沒有明確的標準，至於該選擇哪種鞋子，我很難給予明確的建議；但有一件事我可以確定——推薦登山新手選擇高筒鞋。也建議對體力沒自信的人、不擅長下坡的人、腳踝易扭傷的人及體重較重的人選擇高筒鞋。

雖然輕型鞋對穿越野跑鞋的人、想加快步調的人更有利，但也不代表鞋子愈輕，走路就能愈輕鬆。如果你實際的步行時間跟標準步行時間差不多，那就沒有必要選

擇輕型登山鞋。因為穿上高筒鞋並固定腳踝，穩住身體

平衡，讓下山過程更輕鬆這件事更重要。

不僅如此，高筒鞋還具備防水性，踩入泥濘也不會浸

溼，還能減少沙子跑進鞋子裡。這也是我推薦一般登山

者選擇高筒鞋的原因之一。

我的登山鞋大公開

挑選鞋子的判斷基準會根據經驗的累積而不同。只要

提升腳力或步行能力，就能穿低筒鞋縱走日本阿爾卑斯

山脈，也可以穿野營專用的高筒鞋當天來回登山。

我本來是很容易扭傷的人，剛開始登山時會避免穿低

筒鞋。直到登山經歷超過15年，步行逐漸穩定後才開始

嘗試低筒鞋，最近穿越野跑鞋也能在山上正常行走。

本書許多讀者應該都希望自己愈來愈進步，所以我想

根據鞋子類型，介紹自己使用的登山鞋以供讀者參考。

● 低山健行

爬標高差較小的低山時，選擇可輕便步行的低筒越野

跑鞋。雖然需要小心避免扭傷，但想加快速度時，低筒

越野跑鞋是最合適的鞋款。

● 當日來回、2000公尺級山小屋住宿登山

當日來回登山或2000公尺山小屋住宿登山時，

低山健行

SALOMON　XA PRO 3D GORE-TEX

防水性高，中底的韌性也沒有問題。將
這款鞋作為跑鞋使用有點太重，但作為
登山鞋卻是很好用的鞋款。

使用皮革鞋面的高筒鞋。挑選時應考量鞋子的協調性，比如確認鞋子不會太重，穿起來要舒適柔軟，中底的硬度要適中。不擅長下坡的人或登山新手第一次購買鞋子時，推薦既輕巧又能穩住腳踝的規格。

● 3000公尺級山小屋住宿登山

夏季到秋季期間，在日本北阿爾卑斯山這種岩石地、礫石地很多的山上行走時，必須更注重牢固性。從高筒鞋中選擇中底較硬的鞋款可提高穩定度，背著10～15公斤的行李進行野營登山時也可以穿這種鞋款。這種等級的登山鞋可以換新鞋底並長期持續使用。在鞋子上裝配輕量冰爪，更容易在夏季的雪溪上踢步行走。

● 帳篷野營、殘雪期登山

背著重裝備進行夏季野營縱走時，應該選擇結構更穩

ASOLO　Thyrus GV Men's

鞋面採用高耐用性的Keprotec材質，是一款輕量牢固的鞋子。其特色在於橡膠緩衝墊延伸至鞋子側邊，走石頭很多的礫石地上也不容易受傷。

3000公尺級山小屋住宿登山

KEEN Karraig Mid waterproof（Men's）

重量輕，中底可適度彎曲，是一款平衡性很好的鞋子。鞋子上有固定鉤，可將鞋帶牢牢繫緊，調整鬆緊度很方便也是一大優點。

當日來回、2000公尺級山小屋住宿登山

固的高筒鞋。選用可裝配快扣式冰爪的鞋款，還能在日本北阿爾卑斯山殘雪期登山時（5～6月），或是在2000公尺以下的雪中健行時使用。

● 雪山登山

爬真正的雪山需要穿上保暖材質的綁腿套（鞋罩）一體型登山鞋。但是，由於在氣溫升高的殘雪期，腳踝的地方會變熱的關係，所以一體型登山鞋專用於氣溫達冰點以下的嚴冬期。

購買登山鞋
務必在專賣店裡試穿

找出符合自身步行能力和使用目的登山鞋，並且列出清單。然後前往登山用品店試穿看看吧。

雪山登山

zamberlan　Paine Plus GT

構造較窄的嚴冬期專用鞋。綁腿套（鞋罩）與鞋面合為一體，保暖性和防水性佳，鞋帶周圍不易沾到雪也是一大優點。可裝配半快扣式冰爪。

帳篷野營登山、殘雪期登山

ASOLO　Elbrus GV Men's

鞋面採用麂皮材質，穿起來很柔軟，走在高地到橫尾的林中道路上也不辛苦。繫好鞋帶就能讓腳貼合鞋子，非常適合腳背較低的我。

最近透過網路購買登山鞋的人似乎變多了，但在完全了解自己適合哪種鞋子之前，請到登山用品店購買。熟練的店員會為顧客量尺寸並大致預測，評估最適合的鞋子是哪一款。購買商品時，還能請教店員穿鞋與調整方法等專業知識，這也是實體店的一大優勢。

雖然網路商店的價錢有時比較便宜，但將店員提供的

在登山用品店購買鞋子

建議當作上課費，應該就比較不會在意價格差異。

除此之外，盡可能在品項多樣的店面挑選登山鞋是很重要的事。與其在多個店家試穿比較，反而比較能知道穿起來的差別。選擇離家或職場比較近的店面，購買後還能向店家詢問許多問題。

挑選鞋子的捷徑是告知店員使用目的，並詢問鞋子的功能差異。如果接待你的店員沒辦法詳細說明，請不要客氣地提出請求：「請問還有其他比較了解的人嗎？」畢竟登山用品專賣店理應要能迅速處理這類情況才對。

試穿登山鞋也需要具備一定的經驗與知識，從多年協助客人試穿的資深店員那裡得到建議當然更好。

試穿重點

試穿鞋子之前，從店員測量腳長與腳圍開始。或許你已經知道自己的腳長，但還是務必請店員再量一次。

試穿的時候不能漫無目的地穿鞋子、繫鞋帶，應該注意幾件事。

第一點是穿上登山襪。你可以穿自己平時使用的登山襪，也可以使用登山用品店準備的試穿專用襪。

將鞋帶鬆綁後穿上鞋子，腳跟敲一敲地板，直到腳跟完全貼合鞋子再站起來。然後確認鞋子是否有保留空間，讓腳趾能夠稍微活動。

如果感覺腳趾被鞋子正面或上面壓迫，或是拇趾、小趾側邊、腳背有壓迫感，那就表示尺寸不合，這時請更換大一號的鞋子。

相反地，遇到穿起來很鬆的情況時，先換更厚的襪子再重新穿鞋，如果還是很鬆，那就換小一號的鞋子。

以前的登山用品店沒辦法測量腳的尺寸和寬度，店員會請客人將腳尖輕靠鞋子前端，以一根食指是否能放入腳跟與鞋間的縫隙為參考，確認尺寸合適與否。但畢竟

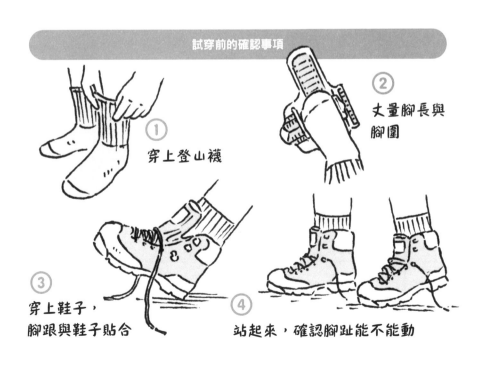

試穿前的確認事項

① 穿上登山襪

② 丈量腳長與腳圍

③ 穿上鞋子，腳跟與鞋子貼合

④ 站起來，確認腳趾能不能動

每個人的腳型本來就不一樣，近年市面上出現各種腳型的鞋子，只憑手指是否能放入縫隙的方法很難判斷鞋子的合適度，所以現在不再用這種方法判斷尺寸了。

另外，還有一種方法是取出鞋墊（內墊）並站在鞋墊上，不過這也只能當作參考而已，實際穿起來舒不舒適這點還是很重要。

試穿比較，找出最合腳的鞋

確認尺寸剛好合腳後，請看看腳跟是否貼合鞋子，接著從腳尖開始繫緊鞋帶，並且試走看看。請確認腳跟是否在走路時移位，以及整個鞋子是否包覆腳部。

如果店家有準備測試用的斜台，請走看看上坡和下坡，確認腳跟不會在上坡時移動，下坡時腳尖不會偏移；還要確認橫向站在斜面上時，腳不會往側邊偏移。

如果有壓迫感或感覺疼痛，或是腳趾以外的部位可在

斜台的確認重點

趾甲不會碰到
鞋子前端

腳不移位

腳跟不脫離

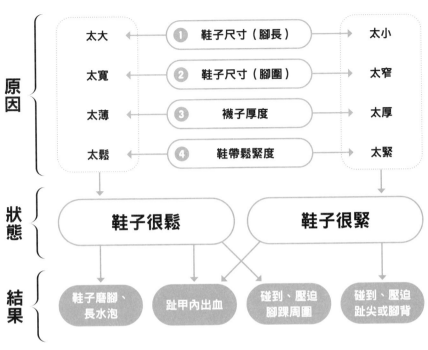

原因

太大	←	① 鞋子尺寸（腳長）	→	太小
太寬	←	② 鞋子尺寸（腳圍）	→	太窄
太薄	←	③ 襪子厚度	→	太厚
太鬆	←	④ 鞋帶鬆緊度	→	太緊

狀態

鞋子很鬆　　鞋子很緊

結果

鞋子磨腳、長水泡　趾甲內出血　碰到、壓迫腳踝周圍　碰到、壓迫趾尖或腳背

鞋子裡移動，就表示尺寸不合。即使鞋子符合腳長，還是可能出現下山壓到趾甲而疼痛，或是因拇趾外翻而壓迫足寬的問題。尤其是經常遇到鞋子出問題的人，確認清楚更是必要。為了選出更合腳的鞋子，除了事先推測出合適的鞋款之外，其他類似鞋款也建議試穿看看。

即便是同一家廠商也會使用不同的木鞋模具，所以每種鞋款是寬是窄、腳背是高是低都有各自的特徵。多試幾雙，實際感受箇中差異，才能找到最適合的鞋子。

腳與登山鞋的合適度直接關係到步行時的表現。不合腳的鞋會導致身體更容易疲憊，引發滑倒、摔倒等事故。而且，也有可能磨到腳或發生膝蓋疼痛的問題。

無論如何都找不到合適的鞋子時，試著更換襪子、改變鞋帶的穿法或綁法，或許穿起來會更舒服。不過，這些細微調整都只是最終手段；請多試多比較，找出一雙最合得來的登山鞋。

正確的鞋帶繫法，是最重要的登山技術

不論選擇多麼合腳的鞋子，只要鞋帶沒有確實繫好就容易發生上一頁提及的狀況。即使沒有發生問題，腳在鞋子的多餘空間裡搖晃，導致立足點不穩且容易失衡，會造成身體更難站穩腳步，陷入容易疲勞的狀態。

腳與鞋子貼合的綁鞋帶技術，可說是登山技術中最重要的能力。

上坡放鬆鞋帶
下坡綁緊鞋帶

上一章已說明，上坡時會用到腳踝滾軸功能來轉移重心，下坡則必須限制腳踝滾軸的作用，製造重心難以轉移的狀態。

雖然上下坡都要改變腳踝的使用方式，但只要有高筒登山鞋，就能調整鞋帶的綁法，輕鬆面對上下坡。

走上坡時，腳踝附近的鞋帶綁鬆一點，讓腳踝更好活動；下坡則綁緊腳踝附近的鞋帶，增加活動的困難度。

請以這樣的形式，配合登山時的路況，適當地調整鞋帶鬆緊。

繫鞋帶的順序

接下來介紹鞋帶該怎麼綁吧。

58

鞋帶的綁法

①

②

③ 繞3圈

④ 上坡
稍微鬆開

下坡
確實綁緊

從腳尖綁到踝骨附近，
用力將鞋帶綁緊，
並繞3圈加以固定。
訣竅在於上下坡時調整最上排的鞋帶鬆緊度

第3章　走路不疲勞的鞋子該怎麼選？怎麼穿？

第一步，將鞋帶完全鬆開並穿上鞋子。這麼做的用意是為了防止襪子在鞋子裡變皺（上一頁插圖①）。

穿上鞋子並翹起腳尖，腳跟完全貼合鞋子，接著開始綁鞋帶。

在腳背上綁鞋帶，從趾尖一側開始依序綁緊，確保鞋帶不會鬆動（②）。

接著綁腳踝的部分。將鞋帶綁緊直到上面第2排的固定鉤後，左邊鞋帶在右邊鞋帶上繞3圈，用力往兩邊用力拉緊（③）。

這時放開鞋帶後，會發現只要將鞋帶纏繞3圈即可鎖住（固定）。最後將鞋帶穿過最上排的固定鉤，上坡時稍微鬆開，下坡時用力拉緊並綁成蝴蝶結（④）。

鞋帶容易鬆掉的人可以綁雙蝴蝶結。

由於這裡教的綁法可以鎖住中間的鞋帶，所以即使上坡時將鞋帶鬆開也不會影響腳背區塊的鬆緊度。在登山

過程中調整鞋帶時，只要重綁最上層的鞋帶就行了，因此短時間內就能完成。

綁雙蝴蝶結，
鞋帶比較不容易
鬆脫

力氣小綁不緊，怎麼辦……？

我尤其常聽到女性提出這樣的困擾：「我的握力太差，沒辦法像店員那樣把鞋帶綁緊。」

第3章　走路不疲勞的鞋子該怎麼選？怎麼穿？

固定鉤可將綁好的鞋帶固定在中間，握力不好的人最好選擇有固定鉤的鞋子。好不容易努力綁好的鞋帶，一旦在中途放鬆力道就會鬆掉，固定鉤的優點在於可以將鞋帶固定在原本的位置。硬材質登山鞋（比如雪山專用鞋）大多都有固定鉤，請多多注意。

除此之外，無固定鉤的鞋子也可以用其他方法綁緊。

雖然必須改變鞋帶的穿法，但只要記住訣竅，任何人都能牢牢地綁好鞋帶。

鞋帶該怎麼綁呢？

首先需要做好事前準備。暫時將其中一邊的鞋帶拉出來重穿一次，不要變動兩邊鞋帶交叉點的上下位置。看起來可能有點難懂，其實就是讓其中一邊的鞋帶在所有交叉點的下面，另一邊則要在所有交叉點的上面。（前頁插圖Ⓐ）

穿上鞋子後，身體呈單腳立膝的姿勢，拿著交叉點下

面的鞋帶，單手壓著鞋帶的交叉點並用力拉鞋帶，將腳背的部分綁好（Ⓑ）。

然後將鞋帶暫時固定在最下層的固定鉤上。如果將鞋帶掛在鉤子上會鬆掉的話，請打結避免鬆脫（Ⓒ）。

接下來，拿起交叉點上面的鞋帶，一樣綁在最下層的固定鉤前面（Ⓓ）。

從固定鉤上取下暫時固定的鞋帶，雙手分別拿著兩邊的鞋帶，綁在腳踝的地方。將鞋帶往左右兩邊拉，腳踝用力往前倒再回到原本的位置，鞋帶就會自動收緊（Ⓔ、Ⓕ）。

後續步驟跟基本的綁法一樣，在最上層的固定鉤前面繞3圈，上坡時放鬆、下坡時綁緊就完成了。

雖然這種綁法比較耗時，但雙手的力量可以綁緊鞋帶，推薦給握力不好的人使用。

另外，遇到綁鞋帶有困難的情況時（比如爬雪山時戴

62

著手套），這種綁法也非常好用，請一定要多加練習，學會如何將鞋帶綁緊。

配合鞋子
更換襪子

有個不成文的登山規定是薄襪子上面還要再穿一層厚襪子，但那是又硬又重的皮製登山鞋還是主流時的事了。以前襪子的選擇少，所以才會以穿兩層襪子的方式增加襪子與鞋子間的契合度，算是一種苦肉計。

不過，近期愈來愈多登山鞋採用柔軟的鞋面材質，幾乎不需要穿兩層襪子。穿兩層襪子反而可能讓內層襪子變皺，或是發生腳流太多汗、很難風乾的問題。

因此這裡要提醒各位，除非無法避免，否則建議最好不要穿兩層襪子。

硬質鞋搭配中厚度以上的襪款

通常一提到穿在登山鞋裡的襪子，我們都會想到能夠防磨腳的厚襪子。

但實際前往登山用品店後，卻發現架上有各式各樣的襪子，有薄厚度、中厚度、高厚度等種類，特別是中厚度以上的襪子主要採用類似毛巾的絨毛材質。

硬質登山鞋
適合搭配絨毛材質、
中厚度以上的襪子

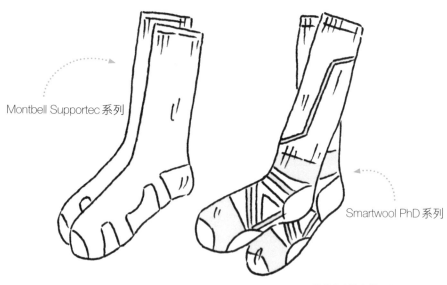

Montbell Supportec 系列

Smartwool PhD 系列

軟質登山鞋應搭配合腳的襪子

軟質鞋搭配合腳的襪子，避免磨腳

另一方面，近年來輕量柔軟的登山鞋和健行鞋逐漸增加，只要尺寸和鞋型合腳就不會出現磨腳的問題，所以其實不太需要有緩衝功能的襪子。

軟質鞋搭配柔軟的襪子，襪子很容易在鞋子裡移位，反而可能增加磨腳的風險。

這種軟質鞋適合搭配底部非絨毛材質且合腳的襪子。

雖然可能會因為沒有彈性而有點難穿，第一次穿起來感覺比較緊，但這種襪子非常合腳，不會在鞋裡滑動。

如果綁緊鞋帶後，襪子感覺還是會在鞋裡移動的話，建議你一定要試看看這種合腳的襪子。

絨毛襪穿起來很柔軟，也具有良好的緩衝效果，適合搭配硬材質鞋面的高筒登山鞋，以及堅硬的雪山專用登山鞋，可有效緩衝鞋子的硬度，預防足部受傷。

請記住起水泡、磨腳時的處理方法

穿上新鞋後，一定都很容易發生起水泡或腳磨破的情況。即使當日來回行程沒問題，露營縱走之類的長距離步行卻有可能引起症狀。

水泡和磨腳問題跟鞋子的篩選有間接關係，因此接下來將說明處理方法及預防措施。

一旦感覺異狀
立即進行適當處置

走路時感覺足部有異樣感，請馬上脫鞋確認原因，務必當下做好處置。如果想忍到山頂而置之不理的話，繼續走下去可能導致傷口惡化。

起水泡、腳磨破

足部皮膚在鞋子裡摩擦都會造成兩種傷口發炎。輕微的情況是磨破皮，會出現紅腫、有疼痛感等症狀。情況一旦惡化就會形成水疱或水泡。

傷口一旦重症化，腳的表皮會剝落並露出真皮（皮膚內部），進而引起強烈的疼痛感。

水泡破裂或皮膚剝落有可能造成細菌感染。

〈處理方法〉

腳長水泡的時候，請用消毒過的針或刀子切開水泡，

消毒傷口並貼上紗布或OK繃。

如果是住宿登山的情況，則要每天消毒以保持傷口清潔，小心避免細菌感染。

〈預防措施〉

新鞋（尤其是硬鞋）一定要在登山前穿習慣，避免突然進行長距離的步行。

此外，腳在鞋子裡移動，正是造成足部摩擦的原因，請務必確認鞋帶綁法是否正確。如果綁好鞋帶後，還是會磨腳或起水泡的話，那就代表鞋子不合腳。

遇到這種情況時，請盡量將鞋裡的縫隙填滿。你可以試著增加襪子的厚度，穿合腳且不容易滑動的襪子，或是換更厚的鞋墊。

趾甲內出血

腳在鞋裡往腳尖方向移動，造成趾甲撞到鞋子前端

腳感覺到異狀，
應立即當場處理

（護趾區塊）。嚴重時還會導致腳趾甲完全剝落，需要好幾個月才能長回來。

趾甲內出血跟磨破腳一樣，都是腳在鞋裡滑動所造成的現象，腳往腳尖的方向移動的情形幾乎都發生在下山的時候。走很長的下山路徑時必須特別小心注意。

此外，腳很窄或腳背很低的人比較容易發生此情形，腳很寬或腳背很高的人比較少發生。

〈處理方法〉

像趾甲發紫這種只有內出血的情形，不需要特別處理；但如果有流血的話，請先消毒再貼OK繃。

〈預防措施〉

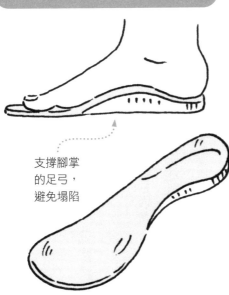

支撐足弓機能鞋墊

支撐腳掌的足弓，避免塌陷

下山時繫緊鞋帶並固定腳踝，跟腳磨破的預防措施一樣要加厚襪子或鞋墊，藉由讓腳更難在鞋裡移動來防止趾甲內出血。

另外，腳一旦累了，支撐腳底足弓的肌肉（足底筋膜）會慢慢塌陷，導致足部逐漸變長。這時即使穿著腳尖有點空間的登山鞋，趾甲還是會撞到鞋子前端造成內出血。

為此穿上有「支撐足弓功能」的鞋墊比較不會造成足弓塌陷，可以有效防止趾甲內出血。

碰撞、壓迫

腳踝周圍和踝骨等經常活動的部位容易發生碰撞或受壓迫。

原因是腳被鞋面束縛，經常受到撞擊或壓迫，輕微情況出現痣一般的少量內出血，嚴重時則會又紅又腫。

踝骨等骨頭突出處，持續碰撞鞋面特別硬的接縫會引起強烈疼痛感。

〈處理方法〉

如果腫得很嚴重時，應貼上有消炎鎮痛效果的痠痛貼布加以處理。

下山時，腳踝感覺有壓迫感，可能是因為只有腳踝部分無法在鞋裡移動。如果腳背區塊特別鬆，腳踝會因此承受更大的負擔，請從腳尖開始謹慎地重新綁好鞋帶。

如果感覺腳背還是太鬆，請將紗布或手帕剪成適當的長度，夾在腳背與襪子裡作為應急處理。

〈預防措施〉

此外，硬材質的新鞋比較容易發生碰撞或受壓迫，必須注意高筒硬鞋的鞋帶綁法，避免腳踝區塊受到強烈壓迫。購買鞋子的時候，腳踝和踝骨周圍有疼痛感或異樣感的鞋子，避開不買就行了。更換鞋墊厚度，讓腳的位

置（高度）稍微產生變化，也能避免鞋子撞到踝骨。

拇趾外翻，導致腳趾碰撞鞋子該怎麼辦？

許多人為拇趾外翻、小趾內翻等腳趾變形問題而苦惱，尤其經常聽到拇趾外翻的人表示「長時間步行讓腳趾會愈來愈痛」。拇趾外翻或小趾內翻的人繫緊鞋帶會感受到劇烈疼痛，所以他們有放鬆鞋帶的傾向。但是，放鬆鞋帶會導致腳在下山時容易移位，腳趾因移位而被壓在狹窄的腳尖區域，反而容易引起腳趾疼痛。

只放鬆腳尖的鞋帶綁法

拇趾側或小趾側因撞擊鞋子而感到疼痛的人，要不要試著依照以下教學來改變穿鞋帶的方法？

首先，將一邊的鞋帶拉開，找出想放鬆和想綁緊的部位，在兩的位置邊界的交叉點上（由下而上約第3排左右）將鞋帶繞3圈，從繞圈處以上只要正常地綁緊鞋帶即可。

如此一來就能單獨放鬆受壓迫的腳尖區域，並將其他地方牢牢地綁緊。登山過程中可以微調腳尖的鬆緊度。

這個方法不限於拇趾外翻或小趾內翻的人使用，因疲勞而腳掌足弓塌陷，腳尖感覺很緊繃的人，或是足弓已變形的人請一定要試試看。

另外，使用前面介紹的支撐足弓機能鞋墊也是一種解決方法。

活用機能鞋墊

通常我們購買的登山鞋裡都有附鞋墊，但是鞋子附的鞋墊都比較薄，大多不具備支撐足部的功能。

前一項提及的足弓墊是一種機能鞋墊，可加強足部與鞋子的契合度、提升步行表現，市面上有多家廠商販售各式各樣的機能鞋墊。

機能鞋墊可改變承重，使腳的負荷不容易集中局部，從而防止腳踝傾斜，有機會減輕膝蓋痛及其他疼痛。

不過，如果你是有拇趾外翻、小趾內翻、扁平足、O

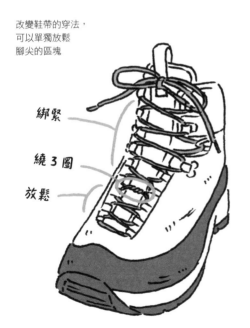

改變鞋帶的穿法，
可以單獨放鬆
腳尖的區塊

綁緊

繞3圈

放鬆

型腿、X型腿、關節痛等問題，且正在接受骨科治療的人，購買前請先詢問醫師自己適合什麼樣的鞋墊。另外，有些骨科診所也有提供客製化鞋墊。

在登山用品店購買既有產品時，請帶目前正在使用的登山鞋過去，將鞋墊放進鞋裡實際試穿看看。只要向販售員說明自己的煩惱，對方就能為我們挑選幾種合適的鞋墊。

機能鞋墊的結構基本上都能支撐足弓，但足弓的高度和形狀有些微差異。請比較不同鞋墊的形狀差異，儘量找出較無疼痛感和異樣感且適合自己的鞋墊。

許多機能鞋墊一組的價格大約是日幣5000～6000元，雖然價格感覺有點高，但如果這些花費可以減輕足部的疼痛感，應該還算划算吧？有些採用吸收衝擊材質的鞋墊價格較低，但非立體結構的鞋墊並不適合登山。

不過，即使加上機能鞋墊也不表示疼痛感一定會消失，請留意試穿的感覺，參考店員的建議後再決定是否購買。

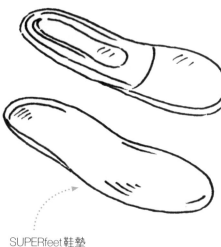

作者使用的機能鞋墊

SUPERfeet 鞋墊

第5章

飲水、飲食和排出

請有效率地補充水分

水分與能量的補充是登山時必不可少的工作。說得誇張一點，重要程度甚至關乎生命。

在短時間的健行過程中感到疲倦，或許不會有什麼特別的問題，還是可以繼續活動。但如果是從早上走到傍晚的行程，或是參與需住宿的縱走登山活動，水分與能量的補充就十分重要。

雖然山小屋就能買到飲品和食物，但我基本上都會全部自己攜帶。理想的情況是盡量背著超過足夠分量的補充品，但畢竟登山包的容量有限，再加上行李變重會對行動造成負擔。所以，重點在於如何透過有效率的方法補充最低限度的水分與食物。

不僅如此，人類要想存續生命，不只需要「飲水及飲食」，也必須進行「排出」才行。然而一般很容易將重點著重在補充上，所以我一直認為應該將攝取與排出視為一套組合才對。

本章內容涉及攝取與排出兩方面，我將從高效率的「飲水與進食」方法開始說明。

即使感覺已經足夠還是得積極補充水分

我以嚮導員的身分進行指導時，經常覺得「登山者的

水分攝取量參考基準的計算公式

$$水分攝取量的參考基準（ml）= 5（運動係數）\times 運動時間（h）\times （體重＋行李重量（kg））$$

出處：《登山運動生理學與運動訓練學（暫譯）》（山本正嘉）

水分補充不足」。大家心想「口渴時再喝水就好」，這表示很多人認為「目前的水分足夠」。

但是，光憑「感覺口渴」這種主觀的判斷來決定是否補充水分其實並不夠。登山時這樣的補水量是不夠的。

登山所需水量的參考標準

如果能在登山過程測量體重，推算因流汗而流失的水分，那補充相同分量的水就能避免身體機能不佳。

但話又說回來，帶著體重計登山是很不切實際的做法。所以我們需要做的是事先算出自己應該補充的水量有多少。

計算公式如左上圖所示。舉例來說，假設一個體重55公斤的人背5公斤的背包，路徑的步行時間是6小時，則必須攝取1‧8公升的水分。

假如步行時間加快，有時候就需要攝取超過2公升的水。應該有很多人覺得「一定要喝這麼多水」，但其實這個數字只是理想數值而已，建議盡量攝取接近推算數值的水量。

此外，運動係數是運動量的指標，其根據氣溫或個人體質而變化。一般登山活動的係數設在5就沒問題了，冬天不易流汗時設定為4，較容易流汗的人則改成6。

無法充分飲水時，該怎麼做？

用計算公式推算所需水量並頻繁補水，水剛好在運動結束時喝完當然最好。不過，難免還是會有多餘的量，這種時候該怎麼辦才好？

我的水分攝取基準量是1.8公升，假如實際的飲水量是1.5公升，多出300毫升。那我會在運動結束後快速喝下300毫升以上的水。這是為了避免水分攝取不足而造成隔天留下疲勞感。

至於為什麼要趕快喝水？原因在於晚上喝太多水容易半夜想上廁所。住在山小屋時尤其需要注意這件事，最慢也要在晚餐前喝完剩餘的攝取量。

下山也別忘補充水分

上山或炎熱季節時比較容易出汗，所以自然會注意補充水分，但下山或寒冷季節時卻會不小心忘記喝水。

但是，因為不覺得口渴而疏於補充水分，可能因身體脫水而降低爆發力和判斷力，進而提高受傷或事故發生的風險。

即使身體完全沒流汗，有意識地持續補充水分還是很重要。只要將這點記在心上，那即便是長時間登山也能避免身體機能下降。請記住，身體只要運動就一定需要水分。

不過，天冷時常溫水喝起來很冰，氣溫低於冰點時甚至會結凍，因此請務必善用保溫瓶。事先準備好溫開水就能更積極地補充水分。

小心「脫水」所引起的身體不適

一般來說，「筋疲力盡」的疲勞症狀、食慾變差、頭

74

痛、高山症等身體不適問題，大多受到「脫水」的影響。即使年輕時沒問題，身體還是會隨著年齡增加而更容易脫水。

容易身體不適的人，要不要試著從改善水分補充的方式開始做起呢？

除此之外，肌肉痛或關節痛的原因也有可能是因為脫水的關係。

我之所以會這麼說，是因為我雖然沒有發生過關節痛，但卻曾在下山時突然膝蓋痛。那天感覺有點水分攝取不足，完全沒去上廁所，後來趕快喝下大量的水，把能排出來的東西全部排出，膝蓋馬上就不痛了。這時我才真正體會到，水分不足會降低全身機能。

另外，我曾聽過某個女性不只在登山時頭痛，平常生活很累時也會頭痛，長年為此所苦；後來她開始積極補充水分，馬上改善了頭痛問題。

脫水的徵兆

腫脹

腫脹

腳抽筋

四肢浮腫

抽痛

頭痛

等滲透壓飲料與高滲透壓飲料的種類與特徵

種類	特徵
等滲透壓飲料	**等張性**
相關商品： 寶礦力水得、AQUARIUS 動元素、SUNTORY GREEN DAKARA、維他命水、BODY MAINTE 等	滲透壓與安靜時的體液相同。運動前處於安靜狀態時才能飲用
高滲透壓飲料	**低張性**
相關商品： VAAM WATER、寶礦力水得 ION WATER、KIRIN LOVES SPORTS、AminoValue、AQUARIUS ZERO 等	滲透壓低於安靜時的體液，出汗時更容易吸收

那麼，還有哪些方法能夠防止身體脫水呢？

喝運動飲料，補充鹽分與礦物質

身體大量排汗後上衣會沾到鹽，我們可以從這點得知，排汗後不只會流失水分，還會排出鹽分或鈉之類的電解質。為了維持體液的平衡，人除了多喝水之外，還得補充鹽分和鈉，這不需要多加解釋。

因此，運動飲料是最適合補充電解質的飲品。在容易大量出汗的夏季，或是對多汗體質的人來說，運動飲料都能發揮很好的效果。

但運動飲料含有砂糖，不喜歡喝甜飲的人容易愈喝愈膩，改喝水也沒有關係。只要吃一些能夠補充鹽分和礦物質的鹽糖或鹽片就行了。

登山最適合喝高滲透壓飲料

雖然都是運動飲料，但其實運動飲料有「等滲透壓飲料」及「高滲透壓飲料」兩種類型。

市售的運動飲料大多是等滲透壓飲料，適合在從事運動活動前，身體體液仍處於安定狀態時飲用。等滲透壓的英文 isotonic 是等張性的意思，簡單來說就是飲料的滲透壓與體液相同。

相反地，高滲透壓飲料則具有低張性——也就是飲料的滲透壓比體液要來得低，水分子會從低滲透壓往高滲透壓移動，因此高滲透壓飲料會比等滲透壓飲料更容易為人體吸收。

不過，高滲透壓飲料因種類少而不易購買。買不到的時候，你可以用水將等滲透壓飲料稀釋 2 倍。降低飲料的濃度就能降低滲透壓，達到跟高滲透壓飲料一樣的效果（但鹽分和礦物質也會在稀釋後變少，這點需要考慮進去）。

使用粉狀運動飲料也是一種方法。粉狀運動飲料不僅可以調整濃度，還能在現場的飲水處製作運動飲料，事先一次買齊是不是非常好用？

由於排汗量因人而異，如果登山過程出現身體不適的情況，比如登山後期筋疲力盡、腳經常抽筋或身體浮腫，建議多補充高效吸收的優質飲品。

可以喝咖啡嗎？

雖然在山上喝咖啡別有一番風味，但正如各位所知，咖啡中的咖啡因具有利尿作用，登山時喝咖啡會增加排泄量，可能造成水分不足。反過來說，咖啡因可以有效將疲勞物質排出體外，請儘量在下山後保留喝咖啡的樂趣，只要控制飲用量就行了。另外，紅茶和綠茶也有一樣的效果。

需要在山小屋住宿時，咖啡因的利尿作用可以有效促

進入體排尿。下一章將為你介紹攝取咖啡因的目的，以及相關效用。

行動過程中
同時靈活補水的訣竅

應該有很多人會將飲品放在背包側邊的水壺袋裡吧？

當然，我們不用把整個背包拿下來也能補充水分，所以這絕非一個不好的方法；但要邊走邊從袋子裡取放水壺其實意外地困難，結果還是得停下來喝，所以無論如何都會造成喝水次數受限。

但正如第 2 章提及的內容，我們應該避免增加休息次數，儘量邊走路邊進行簡單的補水動作。

水袋的優缺點

說起邊走邊補充水分的方法，我第一個想到的就是水袋。將軟式水袋放入登山包並接上吸管，將飲用口放在嘴巴附近就能隨時補充水分，水袋是很好用的工具。

不過，水袋並不是只有優點而已。既然看不見水袋內部，當然沒辦法知道自己喝了多少水，還可能因為不小心喝太多而突然沒水。

水袋可以邊走邊補充水分

78

使用水壺袋與扣環，
將水壺固定在登山包即可隨時補水

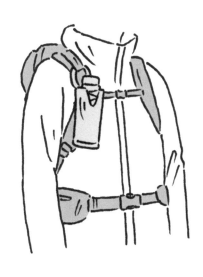 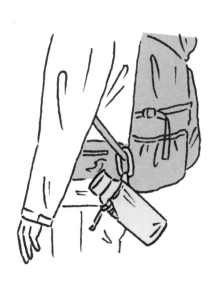

此外，水袋和吸管的構造都比較難清洗，裝水時的問題不大，但裝運動飲料的話就很容易長黴，在衛生管理上更麻煩。許多吸管的飲用口是矽膠材質，飲用時矽膠的味道可能令人介意。

畢竟每個人對味道或氣味的感受和偏好都不同，無法一概而論。以我個人來說，是因為喝起來並不好喝，才不再使用水袋。

善用水壺袋

我目前採取的飲品攜帶方式，是將500毫升的塑膠水瓶放進水壺袋，用水壺扣環固定在登山包的肩帶上。這樣就不必一直停下來喝水，想到的時候可以馬上補充水分。水壺固定在任何地方都可以，只要是手拿得到的範圍就好。

不論如何，重點還是建立適合自己且方便的方法。

吃什麼？怎麼吃？祕訣大公開

如果可以的話，只將體內累積的脂肪作為能量來源當然很好，但實際上卻很難辦到。

先不提當日來回的輕度登山健行，尤其在長時間行動、行李很重的情況下，身體承受的負荷較大，消耗多少能量就必須補充多少醣類（碳水化合物）。

疏於補充醣類會導致低血糖疲勞，陷入機器失去電力一般的狀態，甚至可能遭遇危險。

但補充能量時不能像喝水那樣間歇性補充，能量與水分的有效補充方式不一樣。

接下來，我將針對菜單的選擇以及進食的時機，加以詳細介紹。

根據不同情況
採取適當的飲食

雖然能量補充聽起來很簡單，但其實需要根據登山前、午餐、行動期間、下山後等情況調整應該攝取的食物。單次進食的攝取量也很重要，只要多加留意就一定能改善疲勞的程度。

登山前，以碳水化合物為主

登山前一天的晚餐建議以碳水化合物為主體，讓作為

作者的某日菜單（當日來回登山）

登山前一天的晚餐

● 肉醬義大利麵

早餐

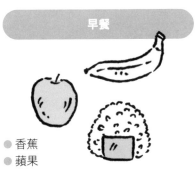

● 香蕉
● 蘋果
● 御飯糰

午餐

● 杯麵
● 橘子

行動糧

● 仙貝
● 堅果
● 大豆營養棒

下山後的飲品

● 牛奶

下山後的晚餐

● 薑汁燒肉
● 優酪乳

<div style="text-align:center">登山前一天以碳水化合物為主體的晚餐</div>

● 烏龍麵　　　● 炒飯

● 拉麵　　　● 豬肉丼飯

運動能源的肝糖累積在體內（通常會採取一種稱作肝醣超補法的營養攝取方法，但不需要像運動員那樣連續執行一週）。

推薦無配菜且有大量米飯或麵類的菜單，例如：義大利麵、烏龍麵、拉麵、豬肉丼飯、炒飯等。一般正餐請有意識地少吃配菜，多吃米飯。如果米飯本身有味道就能吃下更多飯。

配菜是肉類的時候，由於維他命 B 是身體代謝的必備元素，因此選擇含有大量維他命 B 的豬肉，但需減少肉量。為避免登山期間缺乏其他維他命，先吃一些柑橘類的水果會更好。

順帶一提，咖哩是日本山小屋的經典食物，參加包含住宿的登山行程之前，最好先不要吃咖哩。

登山當天通常得一早出門，所以應該準備移動時或在登山口時可以快速食用的食物。我想跟前一天的晚餐一

82

樣攝取碳水化合物和維他命，於是在便利商店購買御飯糰或袋裝水果。

重視午餐是否營養均衡

午餐的菜單選擇會根據飲食情況而有所變化，比如坐著吃、站著吃等狀況。但是，不論如何都要記得食用醣類或蛋白質均衡的食物。

可坐著進食或是寒冷冬季時，可以用煮沸的水加熱泡麵或泡飯。天氣不佳或是找不到能坐著吃飯的地方時，事先準備飯糰或三明治會比較方便在山上食用。除此之外，像檸檬酸具有消除疲勞的效果，推薦選擇含有檸檬酸的食物，像是梅乾或橘子等的柑橘類水果。

順帶一提，脂質含量多的食物不容易消化，應該注意避免食用。雖然泡麵的脂質量沒什麼大問題，但要注意不能吃豚骨拉麵。

準備多種豐富的行動糧

行動糧是在步行或休息時吃的食物，身體缺乏能量時就要進行「補食」。

尤其長時間登山只靠早餐和午餐支撐的話，身體會經常性能量不足，因此行動糧的攝取量也要隨之增加。特別是連續步行兩天的登山行程，應該準備甜、鹹、辣、酸等不同風味的行動糧，儘量不要讓自己吃膩。行動糧以醣類食物為主，搭配可補充蛋白質的食物就行了。我

每次休息都吃行動糧，當心增加腸胃負擔

平常都會帶著餅乾、仙貝、堅果和大豆營養棒。

雖然有些登山指導書建議「每次休息時，都要頻繁地補充行動糧」，但頻繁進食也有可能導致胃部疲勞。

為了防止身體因消化而消耗太多能量，確實應該在登山期間分散進食。但如果每隔一小時的休息時間都進食一次，6小時的運動過程就會進食超過5次。情況會根據飲食內容而有所不同，頻繁進食會導致腸胃的負擔過重，一定要特別注意。

容易肚子餓的人要當心

明明早餐和午餐都有吃飽，但爬山時還是覺得肚子餓的人，可能是體內正處於「血糖驟升」（Glucose spike）的狀態。身體會因空腹感而導致行動變慢，或是突然無法集中精神；有些人每隔一小時就得吃點東西，不然沒辦法集中活動，這也是一樣的問題。

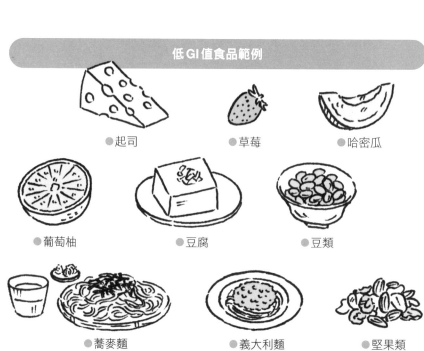

低GI值食品範例

●起司　　●草莓　　●哈密瓜

●葡萄柚　　●豆腐　　●豆類

●蕎麥麵　　●義大利麵　　●堅果類

富含蛋白質的食材

植物性蛋白質
- 大豆類、豆腐、豆乳、納豆
- 毛豆
- 蕎麥麵
- 酪梨

動物性蛋白質
- 牛奶、起司、優格
- 雞蛋
- 海鮮類
- 牛肉
- 豬肉
- 雞肉

可於便利商店購買，以補充蛋白質為主的食品及蛋白質含量

需冷藏
- 水煮蛋1顆 ………………………… 6g
- 玉子燒（100g）………………… 7g
- 沙拉雞肉條1根 ………………… 13g
- 零嘴起司4個 …………………… 12g
- 牛奶（200㎖）………………… 7g

可常溫保存
- 大豆營養棒1條 ………………… 5g
- 蛋白棒1條 ……………………… 11g
- 蛋白質果凍（180g）…………… 5g
- 高蛋白飲品（200㎖）………… 15g

血糖驟升是指飯後血糖值快速飆升，一段時間後又快速下降的現象。三餐飲食不均衡的人，大量食用易導致飯後血糖上升的高 G I 值食品（漢堡等食物），或是吃飯很快的人，似乎有血糖驟升的傾向。登山期間吃很多含砂糖的行動糧，如甜麵包、巧克力、餅乾等，也有可能導致血糖驟升。

血糖值快速升降會造成血管受損，引起動脈硬化、心肌梗塞或腦中風等問題。

不論是日常生活還是登山期間，請記得要儘量多吃低 G I 值的食物。

＊G I 值＝血糖值上升度指標

下山後，吃以蛋白質為主的食物

爬完山之後，為了修復受損的肌肉的修復並補充消耗的肝糖，請選擇能夠攝取蛋白質、醣類、維他命 B 的

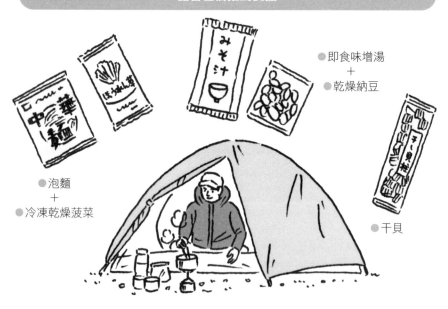

●即食味增湯
＋
●乾燥納豆

●泡麵
＋
●冷凍乾燥菠菜

●干貝

菜單。

通常一提到蛋白質就會想到肉類，我們可以選擇以魚肉、大豆、雞蛋為主的食物，蕎麥麵也意外地含有大量的蛋白質。

身體一旦累了就會餓，這時會很想飽餐一頓，但攝取均衡的配菜或蔬菜，疲勞恢復的效果比主食還要好。

下山後之所以要多多攝取蛋白質，還有一個原因是因為登山期間的飲食以醣類為主，所以不論如何都會導致蛋白質不足。

當日來回登山時，可在下山後補充蛋白質；但在山小屋住宿會處於蛋白質持續不足的狀態，最好攜帶含有豐富蛋白質的食物上山。我爬山前都會到便利商店準備可補充蛋白質攝取量為成年男性60公克，成年女性50公克，請以此為參考依據，選擇自己喜歡的食物。

86

露營住宿或無附餐純住宿，該怎麼吃？

露營住宿、避難屋住宿或在山小屋純住宿時需自行烹煮食物。

自行料理的前提是必須準備烹調工具，請記住食物應該盡量輕量化。你可以選擇包含泡麵、即食飯、冷凍乾燥食品等食材的菜單。

長時間登山需要考量到營養是否均衡。然而，即使很想補充均衡的維他命和蛋白質，水分多的蔬菜和肉類卻會讓行李變重。不過，只要處理得當就不會有問題。

我吃泡麵時想加一些蔬菜，所以會善用冷凍乾燥的菠菜。除了菠菜之外還有其他各式各樣的蔬菜冷凍乾燥食品，你可以選擇自己喜歡的食材（市面上幾乎沒有販售肉類冷凍乾燥食品）。

至於蛋白質的補充方面，我推薦乾燥納豆。乾燥納豆放入味增湯可做出納豆湯，加在白飯裡會變成納豆飯。

此外，輕鬆入口也是即食品的優點之一。

日本有販售多種冷凍乾燥味增湯，選擇含蔬菜或豆腐等食材的口味，就能同時獲得維他命和蛋白質。

例如便利商店下酒菜區的干貝就相當理想。干貝雖然輕巧卻含有豐富的蛋白質，加在泡麵或湯汁裡可以做出好喝的高湯，口感軟嫩且好入口，請一定要試看看。

不可暴飲暴食

吃任何餐時都不可以暴飲暴食。為避免腸胃負擔增加，務必在吃到八分飽後停止進食。在消化上消耗太多能量會影響整個身體的狀態，胃部過脹會造成橫膈膜運作困難，可能發生呼吸困難的問題。狼吞虎嚥會造成消化不良，細嚼慢嚥十分重要。

此外，在很晚的時間吃太多東西會導致睡眠品質下降。請不要忘記，登山前一天應儘早吃完晚餐。

除了補充營養之外，「排出」也必不可少

排泄工作也很重要，但登山時一直專注於水分與能量的補充，很容易忘記排泄。

如果山小屋有很多廁所，或是路線完善且登山口有廁所，或許不需要特別在意排泄的問題。不過，如果是次要路徑或日本阿爾卑斯之類的高山，那就一定得走很長一段路，而且途中沒有廁所。

畢竟人的生理現象不可能完全停止運作，在這種地方步行時，只能到登山路外側的隱密處就地解放──野外如廁。

登山新手大多很抗拒在山裡上廁所，女性尤其如此。

許多人為此不斷忍耐，因為不想跑廁所而刻意減少補

充水分，但我絕不鼓勵這樣的做法。忍住不上廁所會增加身體負擔，由於登山是一種激烈運動，不上廁所會導致身體累積比平常更多的體內廢物和毒素。

這些物質持續殘留在血液或肌肉中，身體更容易產生疲勞感，變得無法發揮能量。為了在身體狀況良好的狀態下享受登山的樂趣，必須確保充分的排泄量。

野外如廁如何選擇地點？
如何上廁所？

每個人日常的排尿頻率各不相同，但大部分的人應該

88

是每3～4小時排尿一次。至於排便的頻率，有人會在「每天早上」之類的固定時間排便，也有人會在不定的時間排便。

為了不打亂登山的節奏，我們又該怎麼做呢？

計畫性如廁與緊急如廁

考慮到身體在登山時承受的負擔，大小便的頻率不能低於日常頻率。因此，平時每3小時上一次廁所的人，在山裡也要每3小時排泄一次，制定事前計畫至關重要。請在地圖中確認當天的步行路徑，在看起來可以野外如廁的地點上作記號。

舉例來說，在樹林地帶中通過狹窄山脊的路線，或在森林線以外的稜線上步行時，由於登山步道周圍沒有遮蔽處，很難找到適合野外如廁的地點，這應該很容易想像吧。但只要預先制定好如廁計畫，就能在進入這些區

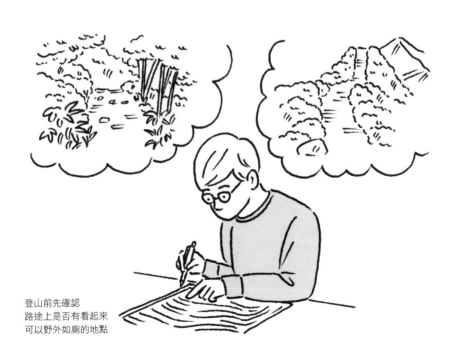

登山前先確認
路途上是否有看起來
可以野外如廁的地點

第5章 飲水、飲食和排出

段之前或之後休息並使用洗手間。

假如沒有準備事前計畫，那即使休息時覺得「還不需要上廁所」，還是有可能發生意外情況，導致行動比預計的時程還慢，陷入緊急狀態。走在越過森林線的岩稜地帶時，因產生便意或尿意而脫離登山步道會有生命危險，應儘量避免在這時如廁。

仔細確認休息地點，有計畫地排出是很重要的事，這樣才能防止突然想上廁所的窘境。

「攜帶式廁所」是必備工具

在野外排泄需要使用「攜帶式廁所」，尤其是森林線之外的寒冷區域，土壤比較難分解排泄物。

日本百元商店有販售攜帶式廁所，從簡易型到附有凝固劑和防臭帶袋的套組類型，種類繁多。請特別注意，攀爬高山地帶時一定要準備攜帶式廁所。

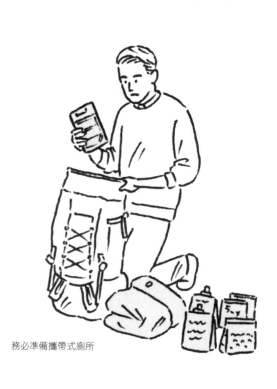

務必準備攜帶式廁所

請尋找稍微偏離登山步道，可以藏身的地方作為排泄地點。

不過，偏離登山步道的地方並不表示完全不會有人經過。畢竟還是可能碰到採收野菜的人、林業相關人員或同樣想上廁所的人，請尋找可用樹木、灌木叢、岩石遮

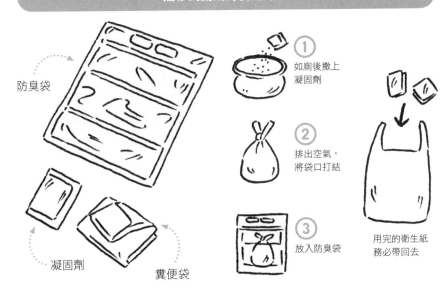

防臭袋

凝固劑

糞便袋

① 如廁後撒上凝固劑

② 排出空氣，將袋口打結

③ 放入防臭袋

用完的衛生紙務必帶回去

擋身體的地點。

還有一點非常重要，請各位務必謹記在心。在野外排泄時請避開沼澤附近、飲水區和避難屋周遭，以防污染山林的水資源。

假如沒準備攜帶式廁所，怎麼辦？

不得已必須在沒有攜帶式廁所的情況下排便時，用掉落的樹枝挖一個洞，並且在洞裡如廁。

完成排泄後，請用土將凹洞填平。畢竟放著不管看起來不雅觀，而且排泄物比較容易在土壤中分解。

稍微往下挖掘森林的土壤，據說距離表層約15公分的地方有比較多微生物，所以更容易分解排泄物。

雖然有些市售衛生紙可溶於水，但衛生紙（廁所專用衛生紙）的材質還是很難在土中分解，因此絕不能將衛生紙埋入土裡或留在原地，請當作垃圾帶走。女性「小

便」時一樣要將衛生紙帶走。

準備一組垃圾袋和衛生紙放在隨時都能拿到的地方，避免需要的時候手忙腳亂。

團體登山的情況

多名登山客同時在野外如廁時，應事先決定好每個人前往的方向（地盤）以免在草叢中撞個正著。撇開只有一個藏身處的情況不談，藉由分散每人的如廁地點，可減少登山步道以外的地方遭人踐踏的情況發生，將排泄物造成的環境負荷降到最低。

不得不在無法完全藏身的地點如廁時，輪流站崗可以讓彼此安心地解放。

像這樣在緊急狀況下互相幫助是團體登山的一大優勢，但關係較淺的成員之間可能會不敢提出「想在野外上廁所」的需求。如果團體中存在習慣野外如廁、有登山經驗的人，事前製造「可以輕鬆提出需求」的氣氛是很重要的工作。

我擔任嚮導時會提前告訴大家哪些休息地點可以在戶外上廁所。抵達野外如廁地點後，我會說明登山步道上「男生在左邊、女生在右邊」，大致指出男女的如廁區域，營造「容易去廁所」的環境。

92

防止腹部著涼
事前準備絕不可少

雖然已介紹登山時的排便方法，但如果可以事先避免野外如廁的情況發生，當然是再好不過了。為避免突然發生拉肚子的狀況，有幾點需要多加注意。

防止腹部著涼的對策

突然肚子痛的其中一個原因是腹部「因流汗而受寒」的關係。

身體大量出汗後，內衣或T恤會變得很潮溼，衣服緊貼在身體上導致腹部著涼。

上山時穿太多衣服特別容易增加出汗量，但穿太少的話，風直接吹在衣服上反而更容易著涼。

避免腹部因流汗而受寒的第一個方法就是穿上保暖腰帶（腹圍）。市面有販售兼具保暖與速乾功能的高機能保暖腰帶，腹部容易著涼的人要不要試用看看？

穿上防風材質的薄背心，或是第7章詳細介紹的速乾衣，也可以避免腹部因流汗而著涼。

在腸胃不舒服的狀態下爬山時，你可以事先服用腸胃藥，也可以在想腹瀉時服用止瀉藥。

保暖腰帶

防風背心

此外，運動期間如果脫水會降低內臟的運作，進而導致腹瀉的情形，請一定要記住這件事。因為不想在野外上廁所而減少喝水量，結果演變成不得不緊急上廁所的窘境，這樣實在是本末倒置。

發現自己有這種傾向的人，還請多多補充水分以免發生脫水情形。

防止便祕的方法

突然「想上出來」是一個問題，「上不出來」也是一個問題。登山是一種高強度運動，身體會產生比平時更多的體內廢物和毒素，如果不排出這些物質，一直積在體內的話，最後會導致身體疲勞。

為避免這樣的情形發生，在開始步行之前事先「排放」是很重要的事。比方說，站在電車上練習腹式呼吸可以刺激腸道。為了在登山口慢慢上廁所，稍微提早出

發並預留充裕的時間也十分重要。

此外，水分補充不足會造成內臟運作不佳，導致便祕情形；待在空氣乾燥的高處會加重便祕症狀，在山小屋住宿時必須特別注意。只要呼吸就會流失水分，前一天應該多補充水分，起床到早餐的期間也要記得多喝水。

請不要忘記長時間登山的前一天、前一晚所補充的水分，關係到隔天排便是否順暢。

出發前預留充裕的時間，
先在登山口上廁所

山上一覺好眠的祕訣

Chapter

想進入熟睡狀態，放鬆身體很重要

我經常聽到有人表示自己「在山小屋睡不好」。明明不希望將疲勞感留到隔天，想要一覺好眠，但眼睛總是一直張開……，應該有很多人因為睡不好而煩惱吧？

雖然持續步行會累積身體疲勞，無法熟睡又非常痛苦，但其實在山小屋入睡困難是有原因的。

畢竟要在狹窄的空間裡並排睡覺，來自他人的聲響或動靜當然是睡不好的主因，你可能會聽見別人的打呼聲，或是走廊上發出的腳步聲。但除此之外，還有另一個原因是——人在高處引起的生理現象。

高海拔處的氣壓較低，身體難以將氧氣吸入體內，於是人體會無意識地進入容易呼吸的狀態。也就是說，由於熟睡會減少呼吸量，所以人體才會進入防止熟睡的防禦機制。身體自動進入淺眠狀態後，導致人無法在山小屋熟睡是理所當然的事。

那麼，到底該怎麼辦呢？

補充水分並做伸展
排出疲勞物質

讓疲憊的身體得到放鬆，才能在山小屋一覺好眠——這就是最好的辦法。話雖如此，也不代表抵達山小屋後就無所事事。雖然放鬆心情也很重要，但我們還需要放

96

抵達山小屋後馬上補充水分

鬆肌肉並暖暖身子，事先讓身體進入容易睡眠的狀態。

山小屋住宿也要記得補水和排泄

抵達山小屋後的第一件事就是補充水分。

上一章已經說明過，為避免身體殘留疲勞感，必須將激烈運動後產生的體內廢物排出去。補充水分才能促進身體排泄，但太晚喝水會導致睡覺時因尿意而醒來，所以必須儘量在更早的時段補充水分。

想要促進身體排泄的話，可以飲用有利尿作用的咖啡因飲品，例如咖啡或茶飲。這種飲品可能在運動過程中引起脫水現象，運動時應該避免飲用，但運動過後飲用可有效消除疲勞。

我平常一定會攜帶即溶咖啡，抵達山小屋後，趁太陽下山前啜飲咖啡。不喜歡喝咖啡的人可以選擇含有咖啡因的能量飲料。

雖然酒精也具有利尿作用，但喝太多反而會流失更多水分，增加脫水的機率。尤其在體內水分不足的狀態下大口喝啤酒，當心可能突然發生脫水情形。請記得「飲酒需適量，應儘早飲用」。

含鉀飲品跟咖啡因飲品一樣都有利尿作用，也是一種促進排泄的方法。鉀含量高的食物有西瓜、菠菜、高麗菜、芋類等；不方便攜帶這些食物時，建議喝一些即食蜆貝湯或鳩麥麥茶。此外，番茄乾、香蕉乾、芒果乾、柿子乾也含有豐富的鉀。

鉀需經過一些時間才會產生利尿效果，建議在3點前的點心時間提前進食。但腎臟功能不佳的人應避免攝取過多的鉀。

伸展和保暖也很重要

抵達山小屋後還要做一件事——伸展拉筋。人的體溫

會在運動後升高，應該趁著這段期間放鬆肌肉。伸展方式根據目的而有所不同（詳細內容請參考第8章），想消除疲勞的話，建議做一些靜態伸展。容易累積在下半身的疲勞物質，可藉由改善血液循環加以排出。

進入小屋前伸展身體

98

血液循環變好又會再次口渴，這時請確實補充水分。

喝水喝膩的人可以飲用山小屋販售的果汁或碳酸飲料；也可以在寒冷季節攜帶粉狀可可亞、甜酒或熱檸檬水。

完成伸展熱身後，接下來要進行重要的「保暖」工作。一旦身體著涼了，微血管會收縮而導致血流不順，肌肉更容易僵硬。衣服因為流汗而溼掉時要盡快更換衣服，並且穿上防寒衣物以因應傍晚至夜晚期間的低溫情況，請不要忘記調整自己的穿著。

就寢前的助眠例行工作

登山需要長時間持續活動身體，交感神經處於積極活動的狀態。

但是，身體無法在這種狀態下得到放鬆，無論如何都很難入睡。

為了放鬆身體，睡覺前讓副交感神經優先發揮作用是很重要的事。雖然泡澡是最有效的方法，但因為沒辦法在山小屋裡泡澡，只能透過伸展運動來保暖身體。

激烈運動會使交感神經處於活躍的狀態，這時最好還是做一些靜態伸展會比較好。理想的做法是不看電視也不看手機，盡可能在陰暗的地方伸展身體。此外，藉由腹式呼吸進行深呼吸也能活化副交感神經。

抖腳運動，促進血液循環

身體精疲力盡時頭腦反而清醒，有時遲遲無法產生睡意。遇到這種情況時，我會在熄燈前做抖腳運動。

抖腳運動就像坐著抖腳，只要微微搖晃腳部，便可藉此放鬆髖關節和膝關節周圍的肌肉。因步行而疲累的腳可藉由抖腳運動獲得不錯的按摩效果，同時改善腳尖的

身體趴著，
兩腳的腳跟
往內外兩側
搖擺2～3分鐘

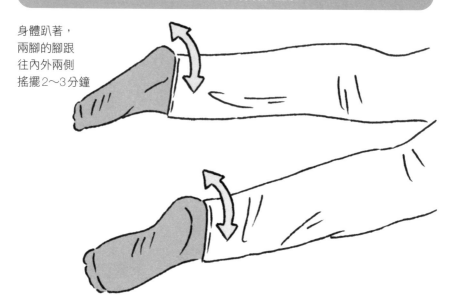

血液循環。

抖腳運動的做法很簡單。請趴在床鋪上，雙腳與肩同寬。兩腳的後腳跟同時往外再往內晃動。墊起腳尖可放大動作，伸展腳尖則可以讓腳輕微搖晃。

登山行前，養成早睡早起的規律

別忘記了山小屋的熄燈時間很早，所以可能會比較難入睡。

即使每天嘗試大幅度地改變睡眠節奏，人體還是無法因應這樣的變化。

雖然各位也可以按照山小屋過夜的作息規律，在平時建立早睡早起的睡眠節奏，可是生活一旦遭遇變動，就不容易維持習慣了。因此建議在住宿登山之前，平日的就寢時間比平常提早1小時或2小時，減少睡眠節奏的變動，應該會更容易在山小屋裡入睡。

翻來覆去就是睡不著 我該怎麼辦？

有時還是會發生怎麼放鬆身體都睡不著的情況，善用可加強睡眠環境的用品也是一種方法。但要注意的是，雖然安眠藥或助眠藥可以加深睡眠，但會讓呼吸變淺，可能因此引起高山症。

● 枕頭

容易因為枕頭的高度不合而睡不著的人，在此推薦充氣式登山專用枕。如果沒有這個用品的話，不妨用衣服等東西墊高以調整枕頭的高度。此外，自製枕頭也不失為一種方法，只要簡單準備枕頭專用收納袋，在袋子裡塞入雨衣或換洗衣物就可以了。

● 耳塞、耳機

很在意周圍打呼或走廊腳步聲的人可以配戴耳塞，戴無線耳機聽放鬆的音樂也很不錯。近期市面上有許多具備降噪功能的耳機，可以消除背景雜音。不過，塞住耳朵可能會聽不見別人的叫喚聲，很可能因此睡過頭。

各式助眠用品

耳塞

眼罩

登山專用枕

● 眼罩

待在非全暗的房間裡時，減少燈光的刺激比較容易入睡。不一定要特別攜帶眼罩，把手帕或小毛巾放在臉上也能達到同樣的效果。

● 床單

近年為了因應新冠肺炎疫情，愈來愈多山小屋規定登山客自行攜帶床單或睡袋。熟悉的寢具接觸到皮膚可以讓身體更放鬆。

● 鼻腔擴張貼片

本章的開頭有提到，人在高海拔的地方會因為體內氧氣不足而比較淺眠。睡覺用嘴巴呼吸的人情況尤其明顯，只要用這種貼片來擴張鼻腔就行了。用鼻子呼吸還可以避免打呼，降低嘴巴呼吸導致喉嚨痛的風險。

依舊睡不著，還能怎麼做？

躺在床鋪裡還是怎麼樣都睡不著的時候，請嘗試躺著按摩身體。有帶按摩球的人只要在仰躺狀態下，把球墊在大腿內側或臀部下方就能放鬆身體。

如果這樣還是睡不著的話，要不要嘗試「肌肉鬆弛

使用鼻孔擴張貼片，
用鼻子呼吸更輕鬆

熄燈後也能
藉由肌肉鬆弛法
放鬆緊繃的肌肉

法」來放鬆緊繃的肌肉？在肌肉疲乏的部位用力10

秒，並且快速放鬆15～20秒。從腳尖開始放鬆，接著是

小腿肚、大腿、腰部和肩膀，改變用力的部位並重複動

作，鬆弛全身的肌肉就能達到放鬆狀態。

前面介紹的抖腳運動會發出一點聲音，但肌肉鬆弛法

做起來很安靜，熄燈後也不會造成他人困擾。放鬆力道

時進行腹式呼吸可以達到更好的放鬆效果。

除此之外，推薦你將這種助眠放鬆的方法融入日常生

活，當作平時睡前的例行工作。登山時也按照平時的做

法先放鬆再就寢，讓身體更容易得到休息。

肌肉鬆弛法法比數羊還有效，請一定參考看看。

野營與避難屋住宿的備品選擇

最後，我將簡單說明關於野營住宿與避難屋住宿的助

眠備品。

在野外露營或避難屋住宿時會用到睡袋，睡袋鋪在很硬的地方會導致血流不順，造成全身關節疼痛，因此登山睡墊是一定要準備的物品。

野營住宿必備的登山睡墊

充氣式睡墊

泡棉式睡墊（蛋殼睡墊）

避難屋的床板很平，非常適合使用體積小且方便攜帶的充氣睡墊，但野營住宿時，可能會遇到必須在傾斜的場地上搭帳篷的情況。在帳篷裡鋪充氣床墊，身體會在上面滑動，因此使用泡棉製的睡墊躺起來比較穩。在凹凸不平的地面睡覺時，在睡墊底下墊一些衣物之類的東西並盡量鋪平床墊，睡起來會更舒適。

在雪山搭帳篷時，推薦使用有隔熱材料、保暖性強的雪山專用充氣式睡墊。務必根據環境選擇適合的睡墊。

睡袋有各式各樣的選擇，不僅有各式尺寸和保暖度，還有具延展性且容易翻身的款式；根據自己的喜好及使用環境的差異，盡可能選出最適合的登山睡墊，打造舒適的睡眠環境是很重要的事。

但要注意一點，睡袋的邊緣接觸到帳篷內壁，外頭的氣溫會直接傳進帳內並降低保暖度。因此，請將行李放在睡袋與帳篷之間，避免睡袋接觸帳篷內壁。

第7章

影響步行的登山穿著

衣著的選擇，決定能否有效避免疲勞

即使登山時天氣沒有太大的變化，只要日照情況或風吹方向稍有不同，體感溫度就會隨之升降。

為了根據環境變化，頻繁地穿脫衣物以調整體溫，分層穿衣（多層次穿著）是基本的登山服裝穿法。

在直接接觸皮膚的內層衣上加一層負責保暖的中層衣，然後穿上防水防風的外層衣，達到防風、防雨、防寒的目的。

除此之外，在需要進一步採取防寒對策的情況（主要是休息的時候），除了3層衣物以外還要準備羽絨外套，這就是一般認為的分層穿法。

從我開始登山的二十多年以前，分層穿法的觀念基本

上沒有太大變化。不過，登山衣的功能正在逐年進化，如今新功能的登山衣已經登場。

可是說到該如何搭配3層衣物，挑選方式會因為登山高度或氣候條件而大不相同，同時也得考量到個人體質差異，比如容易怕冷或是怕熱，因此很難提出標準的挑選方式。我希望能讓讀者有個參考依據，因此大致整理三種情況，分別是森林線以下的山岳、森林線以上的山岳和雪山。

本章將介紹我實際穿過的衣物，也會稍加講解高機能的登山衣。除此之外，也會針對減輕行李重量提供一些個人的想法。

106

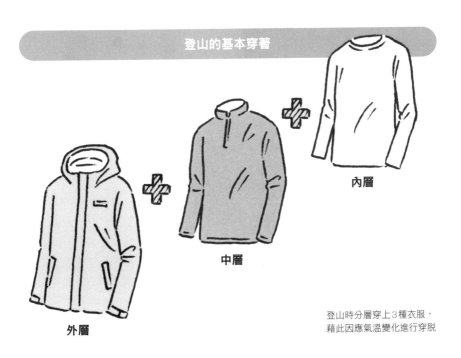

登山的基本穿著

內層

中層

外層

登山時分層穿上3種衣服，
藉此因應氣溫變化進行穿脫

內層衣：
著重防止流汗著涼

內層衣是穿在最底層的衣服，沒辦法在很熱的時候脫下來。因此，如果打算在高溫的正中午爬山時，事前準備時應該選擇即使很熱時也不必脫掉，且保暖度適中的內層衣。

因為這個原因，無雪炎熱時期基本上要穿化學纖維製的薄短袖上衣。昆蟲很多、擔心曬傷或天氣微涼的時候，可視情況穿戴材質較薄的袖套。

防流汗受寒的新型登山衣

攀爬森林線以外的山岳時，情況就不一樣了。必須針對大量流汗的問題加以處理才行。

調整步行速度可以減少排汗量。正如第2章說明的內容，起步時儘量放慢腳步，心率提高後繼續穩穩地走就行了。因為剛開始的心率比較低，在這種狀態下突然快速行走，會導致體溫急速升高並開始出汗。在高溫陽光直射的夏季高山上，再怎麼小心謹慎都還是會流汗。身體流汗後馬上就會「著涼」，成為引起各種狀況的導火線。

近年市面上出現防流汗受寒的機能型登山衣，逐漸受到登山者的關注。

在此要介紹的登山衣，就是日本品牌finetrack推出的「DRYLAYER」。夏季登山時通常會在底層穿化學纖維製的長袖上衣，底下再加一件DRYLAYER可發揮絕佳效果。身體不再因為流汗而感到不舒服，甚至不再因為上衣潮溼，失溫導致身體機能不佳。

我本身不是容易出汗的體質，所以不太需要這種衣服，但後來一試成主顧，從此愛不釋手。

推薦DRYLAYER的理由

DRYLAYER這種內衣是以防止流汗受寒為目的製作而成。快速轉移汗液的材料使DRYLAYER上的汗液移至上面的內層衣，讓水分更容易蒸發。

以往的內層衣也有吸溼擴散性，所以你或許感受不到DRYLAYER的功能究竟多稀奇。DRYLAYER多了防水加工，它的特色是轉移到內層衣的汗液不會回流到DRYLAYER上。DRYLAYER接觸皮膚的一面隨時都能保持乾燥，身體比較不會因為流汗而著涼。

一直以來，我前往森林線以外且通風良好的地點時，就算身體不覺得冷，還是會為了不讓風直接吹在溼掉的內衣上，而另外披一件風衣外套。但只要穿上DRYLAYER，就能減少「不冷還是得多穿幾層以免著

內層衣（＋DRYLAYER）

無雪期（森林線以下）

● 化學纖維製
 薄上衣

● 化學纖維製
 薄四角褲

● 化學纖維製薄袖套

無雪期（森林線以上）

● 薄 DRYLAYER

● 化學纖維製
 長袖上衣

● 羊毛貼身四角褲

雪山

● 厚 DRYLAYER

● 厚長袖高領上衣

● 羊毛
 貼身四角褲

● 化學纖維製的
 厚緊身褲

涼」的情況。

不過，對以往都習慣只穿一件內層衣行動的人來說，加上DRYLAYER可能會覺得很熱。因此建議在炎熱季節儘量選擇輕薄的無袖或坦克背心DRYLAYER，然後再加一件內層衣。

只在樹林地帶行走比較不用擔心流汗著涼的問題，但在森林線以外的山裡，身體會因為風吹而特別容易著涼，與其以分層穿法來避免悶熱，不如穿上更好用的DRYLAYER。

我自己在夏天爬日本北阿爾卑斯山穗高岳時，第一天從上高地到橫尾的路程不穿DRYLAYER，第二天從橫尾爬到穗高岳才第一次穿上。

由於每個人的排汗量不盡相同，DRYLAYER的使用效果因人而異，但腹部著涼會更想上廁所，經常為流汗受寒而苦的人，建議你一定要試試看。

也能在雪山中發揮效果

在雪山裡不容易大量出汗，攀爬陡峭的地方時也只會留一點汗而已。但即使內層衣只有一點溼，還是會因為吹到冷風而著涼。在雪山裡體溫下降可能引起失溫症，

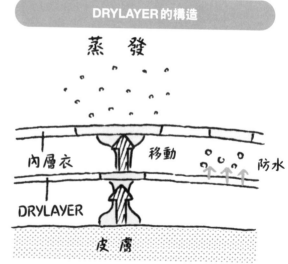

DRYLAYER的構造

蒸發

內層衣　移動　防水

DRYLAYER

皮膚

汗液穿過DRYLAYER並移至內層衣，
使皮膚保持在乾燥狀態；
防水性高，汗液不易回流

不用說就知道肯定非常危險。我會為此分層穿上厚的DRYLAYER以及厚的長袖內層衣。

如果是腳部很容易著涼的人，建議以同樣的方式穿上DRYLAYER型內層襪。攀登雪山時，長時間行動仍免不了會冒腳汗，即使穿了保暖的羊毛襪，腳還是可能因為流汗而著涼。

我們沒辦法讓腳停止流汗，所以爬雪山時準備可替換的襪子，換掉襪子後才能更舒適。腳容易著涼的人是不是此效果特別有感？

下半身也要穿得舒服

針對下半身的內褲，夏季登山時的挑選重點首重速乾性，建議穿著化學纖維材質的薄內褲；假若是參加含住宿的日本阿爾卑斯山大縱走時，則要選擇防臭性佳的羊毛內褲。

爬雪山時，在溫暖且不易悶住的羊毛內褲上加一件緊身褲，防寒效果更好。

也許下半身的穿著比上半身更感受不到差別，但根據不同的季節或情況挑選下身衣物，還是能感受到舒適度的差異。

中層衣：
有各式各樣的選擇

關於中層衣的主要挑選重點，深林線以下的山岳使用透氣衣物，森林線以外則選擇防風及透氣效果均衡的款式，爬雪山要穿保暖度與防風性高的衣物。

我剛開始登山的時候，「刷毛外套」曾經是主流的中層衣。

目前為止我穿過很多種款式的刷毛外套，有夏季登山

中層衣

雪山	無雪期（森林線以上）	無雪期（森林線以下）

- 厚連帽活動保暖外套
- 防風與透氣性均衡的活動保暖外套
- 透氣性佳的輕刷毛外套

用的薄外套，冬季專用的厚外套，另外還有內裡可防風的款式……。不過，大約近十年出現了小變化。情況因為軟殼衣（Softshell）的普及而逐漸改變。

軟殼衣登場，穿著更舒適

軟殼衣的最大特色，在於兼具延展性與防水性，實現以往的刷毛外套遠遠達不到的效果。正因為材質柔軟，穿起來很舒服，不僅容易分層穿衣，還兼具防風特性，即使在沒有下雨的時候也可以直接當作外層衣，活動起來更加方便。現在坊間店面架上已經不難見到多種軟殼衣，比如登山專用薄軟殼衣、雪山專用厚軟殼衣等各種類型。

除此之外，新開發的延伸機能衣「Active Insulation」（活動保暖衣）也接續登場。可以說中層衣的選擇愈來愈多樣化。

輕薄透氣的活動保暖衣

活動保暖衣是使用化纖棉材質製作的「防寒衣兼活動衣」。不過，開發端最初是以適合在運動時穿著為前提而生產，因此化學棉的含量比一般防寒衣要來得少，更注重於方便活動的延展性和不悶住身體的透氣性，最適合當作中層衣。

我在爬森林線以下的夏季山岳時，會穿著輕型的刷毛外套；但是爬森林線以外的山岳時，則會穿上這種活動保暖衣。

在雪山裡需要穿厚的活動保暖衣，有刷毛的款式可在天冷時保暖頭部，穿起來更舒服。嚴冬體感溫度低於負15度時最好戴上露眼帽，如果沒有那麼冷，那戴上兜帽和圍脖就足夠防寒了。

至於下半身則是穿著軟殼褲。爬雪山除了要選擇必不可少的防風性能之外，還必須考量防止雪融溼衣服、具

有防潑水功能的款式等。而符合這些條件的衣服正是非軟殼衣莫屬。針對夏季的登山褲，挑選條件則是以延展性能為主。

輕便雨衣
也能作為外層衣

為因應天候轉變的突發狀況，雨衣是一定要準備的衣物。不過，雨衣並非只有在下雨時才派得上用場，必要時還可以用來增加防寒力，我在無雪期登山時，都會積極善用雨衣的防寒特性。

不僅防潑水、防寒，雨衣防風性能也相當好。攀登森林線以上的山岳時容易受風吹影響，因此穿著方面優先考量活動的舒適度。只要活用雨衣，就不用增加非必要的防寒衣物，這也是它的優點之一。

雨衣的挑選注意事項

日本的氣候高溫潮溼，下雨天穿雨衣，身體經常因為太悶熱而大量出汗。把雨衣當外層衣的時候也會發生同樣的情況，排汗量愈多，流汗受寒的風險就愈高，可能因為身體狀況不佳而「精疲力盡」。

因此，我推薦使用有腋下透氣拉鍊的款式。這種雨衣會在腋下安裝通風用的拉鍊。打開透氣拉鍊就能讓悶在雨衣裡的空氣往外流通，活動起來更舒適。

春秋季登山感覺有點冷的時候，我下半身也會穿雨褲，但穿著登山鞋很難將雨褲脫下來，選擇有側拉鍊的雨褲，可以打開褲管的設計很方便。為了防寒穿著緊身褲，很難在戶外進行穿脫，但穿雨褲就能根據氣溫快速更換。

此外，有時需要在岩稜地帶等處配戴頭盔，選擇帽子較大的外套才能蓋住頭盔。

外層衣

雪山

● 有腋下透氣拉鍊的
高山外套

無雪期
（森林線以上）

● 有腋下透氣拉鍊的
防雨外套

無雪期
（森林線以下）

● 有腋下透氣拉鍊的
雨衣

攀登雪山時只穿雨衣不夠保暖，我會選擇穿高山衣。

高山衣的防水性和防風性很高，再加上材質很耐用，冰爪摩擦或被冰斧勾到都沒事。

我同樣推薦有腋下透氣拉鍊的外套，以及有側拉鍊的褲子。這樣不僅能調節體溫還方便穿脫，活動起來更舒適自在。

不過，前往雪山時還是要視情況選擇衣物，殘雪期氣

腋下透氣拉鍊

側拉鍊

溫不到冰點以下時穿雨衣，無雪卻寒冷的日子則要選擇高山衣。請根據自己的經驗臨機應變並加以判斷。

羽絨外套與其他防寒衣 可在緊急時發揮功用

在高海拔的高山上只穿中層衣和外層衣不足以保暖，在寒冷季節登山必須攜帶防寒衣物。

即使是感覺不用帶防寒衣的季節裡，也建議準備羽絨衣或化纖棉背心，以防遭遇緊急狀況時派上用場。

使用2種羽絨衣

羽絨外套是防寒衣的主流選擇，羽絨衣大致分成兩種類型，一種是穿在外層衣裡面的內層羽絨衣，一種是當作外層衣的羽絨夾克。

防寒衣

- 雪山專用高保暖度的羽絨夾克

- 使用頻率高的防寒衣，可輕鬆清洗的化纖棉輕量夾克

- 在不需要攜帶防寒衣的季節，準備防寒背心以備不時之需

因為在雪山裡不需要脫掉外層衣，使用直接穿在外層的羽絨外套比較方便。購買時請選擇寬鬆一點的尺寸。

另外，能保暖頭部和耳朵周圍的衣服更溫暖，附帽子的款式優點更多。

晚上在山小屋住宿時，內層羽絨衣是非常好用的物品，可以在休息時間覺得很冷的時候穿上，也可以在身體活動時使用。不過，這種羽絨衣的表面材質較薄且不具防風性，在戶外時基本上要穿在外層衣裡面。如此一來，就能發揮出羽絨衣的保暖效果。

化纖棉防寒衣的進步

近年來除了羽絨材質以外，還有愈來愈多化纖棉（化學纖維棉）製的防寒衣。

更早以前的化纖棉比羽絨重很多，很難在登山時使用，但現在已逐漸輕量化。

化纖棉的好處在於比羽絨更耐潮溼或溼氣。羽絨材質的問題在於一旦溼掉或接觸到溼氣，羽毛會難以鬆開而喪失保暖度。但另一方面，化纖棉即使溼掉了，裡面的棉花也沒什麼變化，保暖度不易變差就是它的優點。

折疊收納小尺寸及輕薄特性是羽絨比化纖棉優秀的地方；但在嚴苛的環境之下，比如在惡劣的氣候下長時間縱走登山，或是在易結露的雪山裡露營，化纖棉較能在這時發揮長處。

請因應各式各樣的登山型態，選擇最適合的款式吧。

想慢慢備齊，推薦優先準備內層衣

要將本書介紹的衣物全部買下來需要花費很多金錢，慢慢準備也沒關係。請優先購買內層衣，再依序準備外層衣及中層衣。

中層衣之所以留到最後再準備，是因為可用既有的衣物代替，比如一般的絨毛衣、羊毛毛衣、運動服等衣物。防寒的羽絨衣也一樣。雖然非登山專用衣物的保暖度可能差了一點，但只要正確地分層穿衣，忍受多一點的重量，登山也不會有問題。在二手交易平台或二手販賣店便宜購買也是一種選擇。

但是，量販服飾製造商或運動品牌的內層衣，在保暖度、吸溼擴散性、防臭性方面都不夠完善，登山專用衣才具備這些功能。有些人不喜歡直接接觸皮膚的衣物是二手的，而且內層衣的新品價格也比中層衣和防寒衣便宜。所以我才會建議優先購買內層衣。

也許有些人會覺得外層衣也能使用替代品，但百貨店銷售的工作用外衣的透溼性不佳，一般運動外套的設計也不會考慮到風雨橫吹的情況，大多不具調整袖口或領口的功能。所以外層衣也一定要選擇登山專用款，買好內層衣之後，請接著準備外層衣。

減少換洗或防寒衣物，減輕負重

參加山小屋住宿登山時，許多人會為了不知道該帶多少換洗衣物而感到煩惱。

雖然運動後更換衣服可以讓身心更舒適清爽，但行李肯定會因此變重。

大家都知道行李愈重，身體承受的負擔就愈大。走路步調不但會變慢，身體還很容易失去平衡，有可能因此發生意外事故。

對體力有自信，行李再重也沒差的人也許不需要為此感到困擾，但大部分的人應該都希望能盡量減輕行李的重量。因此，我將介紹一些自己實際攜帶的換洗衣物範例，以及減輕行李的觀念。

重新檢視換洗衣物

減輕行李重量

首先，從內層衣開始準備。如果是只住一晚的登山活動，我大多不會帶換洗衣物；但若是住兩晚以上，就會想更換衣服。畢竟有不少山岳的山腳與山頂天氣差異很大，想依天氣情況分別穿上短袖和長袖時，我會帶換洗衣物。

原則上，我會一直穿著中層衣。

行動期間穿的褲子也不需要準備換洗褲，但在山小屋

換洗衣物是在
山小屋裡穿的衣服

裡換上舒適的褲子比較放鬆，所以住 2 晚以上時我會
帶換洗褲。

但因為長褲很重，我選擇薄材質的海灘褲（短褲）。

短褲搭配緊身褲，在屋子裡伸展身體更舒適。

考慮到換洗衣物主要是在山小屋裡穿的衣服，選擇材
質輕薄的衣物就能減少行李的重量。

下山後順路去泡溫泉區可換上山小屋衣物，穿著輕鬆
的服裝回家也很不錯。

怎麼準備襪子和手套？

雖然應該攜帶備用襪子才能在溼掉時加以替換，但襪
子放在有乾燥室的山小屋一個晚上就能風乾，因此不需
要準備。

登山襪正在晾乾時，穿上薄短襪就夠了。或許重量只
有些微的不同，但積少成多是減輕行李的重要原則。

除了暖爐或壁爐之外，有些山小屋還有乾燥室

手套也是溼掉會很令人困擾的東西。一旦山上降雨，即使穿戴防水性佳的防雨手套，裡面還是有可能會溼掉。爬雪山時也一樣，即使外層有戴上防水手套，內層手套還是很容易溼掉。

當然，手套一樣可以在山小屋裡晾乾，但抵達山小屋之前一直戴著潮溼的手套行動，身體不但會無法承受低溫，恐怕還會因此在雪山裡凍傷。

因此，尤其是爬雪山時使用的內層手套，請一定要記得攜帶備用品。

減少行李量
也是登山技術的一環

在包含住宿的登山行程中，特別多人會攜帶防寒衣物以因應早晚的低溫。然而，後來卻因為「沒有想像中那麼冷，結果一次也沒穿到防寒衣」，應該每個人都有過這樣的經驗吧？

猶豫時，請優先準備防寒用品

如果不知道該不該帶防寒衣物，那請先準備足夠的手套、毛帽、圍脖等防寒用品。

當你覺得很冷時，保暖手的末端、血流量較多的頭部及脖子周圍，身體會出乎意料的感覺很溫暖。

防寒用品還有一項優點，就是行動時不必放下背包就能快速穿脫，方便進行體溫調節。

雖然行李感覺增加了，但防寒用品不會太重，比防寒衣物輕很多，建議你多加利用。

以自身的經驗為參考

近幾年為因應新冠肺炎疫情，山小屋需要頻繁通風換氣，屋裡意外的低溫，但只要暖氣能確實發揮作用，不多穿衣服也能舒適度過。

很重要的是，事先在天氣預報網站查詢登山區域的氣溫或風速時，也要同時考慮到山小屋的溫暖程度。從山

小屋是否有暖氣設備，住宿費中是否有追加暖氣費等事項，就能大致看出端倪。

此外，將登山紀錄確實保留下來也很重要。比方說，留下「最低氣溫 5 度，在風速 5 公尺的山上穿什麼樣的衣服」，或是「因為穿太多而流汗了」之類的紀錄，往後登山可作為衣物選擇的參考依據。

日本最近已經可以在登山紀錄網或 Twitter 上得到近

毛帽

圍脖

期登山者的資訊。但畢竟每個人對溫度的感受各有不同，還是不能照單全收。

根據自己的過去經驗，持續累積有助於衣物選擇的資訊很重要。

計算裝備的重量

經過各種說明之後，最後該準備多少換洗衣物或備用衣物，還是得靠自己判斷才行。當然，有時可能會因為準備不足而引起危險事故，但行李變重造成導致筋疲力盡也是本末倒置。

為了避免這樣的狀況，掌握行李重量是很重要的事。

不只是衣物，所有裝備也都要加以測量。請在參加健行前分別秤量每項物品。我們可以藉由測量重量得到新發現，比如知道如何分層穿衣以減輕重量，或是找到兼具多種功能的好點子。

此外，購買衣物時也將「重量」列入挑選標準，就能逐漸掌握減輕行李的訣竅。

雖然不是減輕所有東西的重量就能解決問題，但行李過重的例子中，很多是因為換洗或防寒衣物太多造成。

如何以最少的衣物度過舒適的登山之旅，也是一門登山技術。請務必參考本章並重新思考該怎麼穿著、該攜帶哪些衣物吧。

知道裝備的重量
就能掌握減輕行李的訣竅

第 8 章

每日的伸展與體力訓練

Chapter

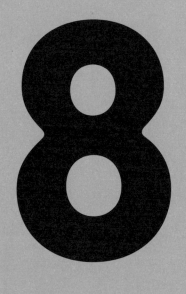

養成伸展拉筋的習慣，持續增加關節柔軟度

登山是一種靠自身體力來持續行動的運動。如果你的目標是「爬上某座山」，就必須仔細做好實際的準備，例如準備適合登山的裝備或衣物等。再加上體力方面的準備也必不可少。為避免行動時筋疲力盡，必須具備基本體力才行。

對體力有自信的年輕人或許不會特別感受到體力的重要性，但任何人的體力都會隨著年齡的增加而逐漸衰弱，對大部分的登山者來說，體力是無法逃避的課題。

為防止事故或意外發生並享受愉快的登山過程，平時應該記得進行維持與強化體力的訓練。

但是，只是漫無目的地活動身體，訓練的成效可能會很差，增加太多身體負擔反而會造成其他問題。還有最重要的一點就是持之以恆，不要三分鐘熱度。

本章以不造成生活負擔為前提，分別依照不同目的進行詳細說明，為你介紹可維持並強化體力的伸展與訓練方法。

推薦靜態伸展
擴大關節的可動域

似乎很多人在山裡會為膝蓋痛或「膝蓋顫抖」（過度使用股四頭肌）所苦，原因不一定只是膝關節受傷或膝

蓋的活動方式有問題。其實還經常發生未充分活動踝關節或髖關節，導致負擔集中在膝關節的情況。

走路時滑倒、身體失去平衡或關節痛當然也一樣。各

動態伸展（Dynamic Stretching）

大幅度伸展關節的可活動範圍

靜態伸展（Static Stretching）

慢慢伸展到關節可活動範圍的極限

種與步行有關的身體狀況中，很多都是由「關節柔軟度差」所引起。

登山的台階比生活中的台階更大，爬上爬下時需要大幅活動下半身關節。

但令人意外的是，生活中的關節可活動範圍卻很小，只要沒有刻意伸展或做運動，關節的活動範圍就不會擴張。定期登山雖然可以自然增加肌力，但卻很難提升柔軟度。

平時應該多多伸展，讓整個下半身呈現靈活柔軟的狀態，就能打造步態更好的身體。擁有這樣的身體可以為健康環境打下基礎，到了老年還能享受登山的樂趣。

登山最適合做靜態伸展

伸展運動可大致分為動態伸展及靜態伸展，兩者可達到不同的運動目的，後者最適合避免柔軟度變差。不使

室內	髖關節（髂腰肌）

單膝著地，
上半身往前蹲，
伸展髖關節。
上半身保持筆直。

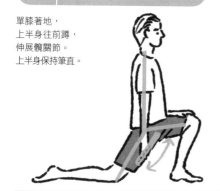

室外	髖關節（髂腰肌）

在戶外膝蓋著地，
如果身體會搖晃，
則單手抓著某物加以支撐。

室內	臀部（臀大肌）

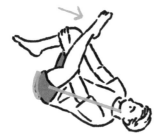

身體仰躺，單腳靠在膝蓋上，
手將下方的膝蓋往前拉。

室外	臀部（臀大肌）

坐在椅子上，
單腳放在膝蓋上，
上半身前傾，
脊椎不要彎曲。

室內	骨盆（體幹肌群）

身體仰躺在地，
腳跟往下推，就像從骨盆往外推。

室內 室外	踝關節 （小腿二頭肌）

腳窩放在階梯之類
有高低差的地方上，
輕輕屈膝並下壓後腳跟。

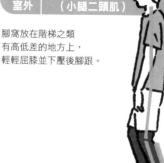

126

適合登山者的靜態伸展

為你介紹在生活中練習的室內伸展方法，
以及登山時、登山後做的戶外伸展。
身體僵硬的人不必勉強做出圖片中的姿勢，
請在感覺舒適的範圍內穩穩地持續動作。

室內　大腿前側（股四頭肌）

身體仰躺，單腳屈膝並伸展大腿。
如果無法以手肘支撐，則以手支撐。

室外　大腿前側（股四頭肌）

站著伸展。
也可以單手
靠在牆上。

室內　大腿後側（股二頭肌）

單腳舉起，用毛巾勾住腳尖，
儘可能地伸展膝蓋。

室外　大腿後側（股二頭肌）

單腳往前伸，挺直脊椎，
使上半身與腿部呈直角。

配合呼吸進行伸展是很重要的技巧，
一邊深呼吸一邊伸展到有點痛的程度，
維持姿勢20秒。

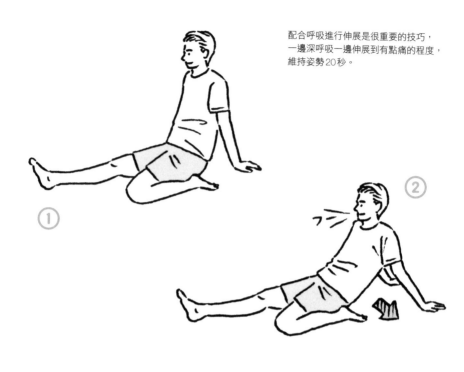

① ②

配合呼吸，慢慢伸展

伸展動作並不是單純的延伸肌肉而已。在伸展時配合呼吸，可以發揮更好的效果。

接下來將說明基本的伸展順序。

首先，一邊慢慢吐氣，一邊延伸伸展部位的肌肉。直到吐完氣以前，繼續伸展到有點痛卻可承受的程度，並且維持姿勢20秒。慢慢地深呼吸，身體可以再延伸一點。20秒後放鬆全身力氣，回到原本的姿勢。

想要認真加強柔軟度的人，可以將維持時間延長至30

用反彈動作並慢慢活動肌肉，不僅能擴展關節的可活動範圍，還能達到消除疲勞的效果。

關於大腿、髖關節、臀部、踝關節（腳踝）等部位分別該伸展哪些地方，請閱讀前一頁的插圖，這裡將為你介紹有效伸展的訣竅。

秒。身體已經很柔軟的人只要維持約10秒即可。

一天一次，伸展特別僵硬的部位

如果希望增加柔軟度，最快的方法就是養成「拉筋放鬆」的習慣。比起每週做一次完整的伸展操，每天練習反而更有效，就算拉筋時間比較短也沒關係。

一個人的身體中，不是所有部位的柔軟度都是一樣的，有些部位比較硬，有些部位則比較軟，找出僵硬的部位是很重要的事。此外，左右兩腿的僵硬程度不同時，應該優先伸展比較僵硬的那邊。

「全身上下都很硬」的人，髖關節和踝關節會影響到登山的表現，請優先伸展髖關節和踝關節一帶。

打造方便伸展的環境

肌肉最容易在身體暖和的狀態下伸展，泡完澡、做好暖身或其他運動後，就是「伸展拉筋的黃金時間」。但飯後馬上拉筋有可能會造成腸胃不適，最好別這麼做。

你可以在就寢前坐在被子或床上伸展，或是在客廳邊看電視邊拉筋。在生活中打造適合伸展身體的環境是很重要的，請視情況購買瑜伽墊或瑜伽球等用品。

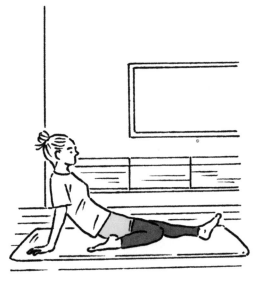

邊看電視邊拉筋也OK。
可以在很硬的地板上鋪瑜伽墊。

登山時與登山後，避免疲痛的伸展動作

長時間持續走路後，肌肉會因為疲勞而變僵硬，可能導致延展性變差，放著不管不只會讓腳更難活動，還很容易引起關節痛等問題。

如果登山時覺得腳很累或是有異樣感，在剛開始休息時伸展可得到緩解。只要一個小動作就能減輕之後的疲勞感。

建議在步行結束後伸展一下，以伸展疲勞部位為主，這樣隔天比較不會殘留疲勞感。關於走路後的伸展運動，在山小屋住宿的人請在進屋前伸展，下山後則在搭公車或上車前伸展。

之所以要在「開始休息」或「休息之前」這個時間點先伸展身體，是因為趁身體還暖和時拉筋的效果更好。

回到家之後，則是前面提到的「伸展拉筋的黃金時間」效果最好。

伸展搭配抖腳運動，達到加乘效果

關節極度僵硬的人，如果因為太疲勞而無法單靠伸展來放鬆肌肉，可以做看第 6 章（第 99 頁）介紹的「抖腳運動」。

抖腳運動原本是建議作為治療退化性髖關節炎的運動，除了放鬆髖關節周圍之外，大幅擺動腿部可有效增加膝關節或踝關節的柔軟度。

髖關節僵硬的人伸展之前先做抖腳運動，肌肉比較容易拉開。此外，爬完山當天的睡前如果覺得肌肉很緊繃，建議先做抖腳運動再就寢。

每日的訓練，是體魄強化不疲勞的必要工作

應該有很多人會為了維持登山所需的體力而努力活動身體吧？例如增加平時走路的時間，或是不搭手扶梯或電梯而改走樓梯。

但是，想要鍛鍊登山所需的心肺機能，就必須進行負荷程度與登山相同的有氧運動。在傾斜的路上走路當然很好，但不論在平地上走多久，心率都不太會提高，無法獲得充分的成效。

雖然有氧健身操或騎自行車都是有氧運動，但老實說這樣的強度還不夠。

那麼，到底什麼樣的運動才適合當作登山訓練呢？

答案就是──慢跑。

可能有人聽到馬上就覺得自己「根本跑不了」而立刻兩手一攤放棄，但其實只要練習「超慢跑」，就能達到跟登山差不多的心率，所以實際上並不會太困難。

登山經常呼吸困難，或是冬季就不規劃爬山，像這類登山頻率較低的人，在登山以外的時間做有氧運動更是重要。請務必將有氧運動納入日常練習。

理想的登山訓練
首推「超慢跑」

正如第 2 章的講解內容，在理想的情況下，登山時

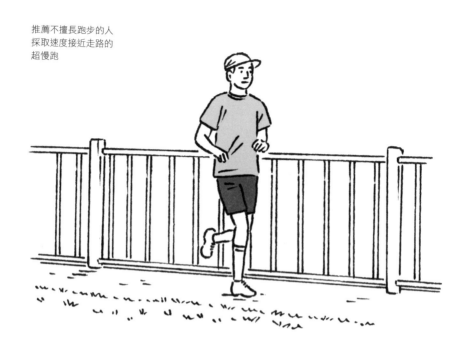

推薦不擅長跑步的人
採取速度接近走路的
超慢跑

要在心率不高也不低的狀態下持續行走。

許多人慢跑是為了降低體脂肪，因此經常會看到有人邊跑邊大口喘氣，但那種跑法對登山訓練來說負擔太大。心率只要維持在接近登山時的狀態即可，所以用最慢的速度跑步也沒關係。一公里跑10分鐘，速度跟走路差不多也完全沒問題。

熟悉跑步，比加快速度更重要

不習慣跑步的人，久違地跑起來，就算慢慢跑也會瞬間提高心率。這時建議應該放慢速度，如果還是覺得很辛苦，那就以正常走路的方式並調整呼吸，等心跳穩定後再慢慢跑起來。

跑太快造成身體不適，最後因為受不了而放棄，這樣豈不是賠了夫人又折兵？所以我隨時都會注意避免心率超過150。

在登山的慢跑訓練中，重要的不只有速度或距離，還要根據自身的心肺功能定期給予適當的負荷。

該以多少速率跑多少分鐘？我認為因人而異，尤其還不習慣跑步的人，應該先儘量降低困難度，並且持續培養運動的習慣。

一般來說，有氧運動持續20～30分鐘以上就能獲得成效，登山的慢跑訓練以日常慢跑為重，如果時間有限，可視情況將時間分散為早晚各10分鐘。

有助於訓練的裝備

跑步最好準備一雙慢跑鞋。儘量選擇方便跑步的鞋子，這樣不僅能讓訓練更輕鬆，還會自然而然變得更有動力。

非慢跑專用的運動鞋或工作鞋比較不好跑，請多加注意。在鋪裝路面上跑步的人請不要穿越野跑鞋。

此外，購買時一定要試穿看看，就跟登山鞋一樣，這樣才能避免腳受傷。

還有一個推薦好物是可測量心率的智慧手錶。邊跑邊檢視心率，就能避免速度過快，在訓練中達到適當的運動強度。

智慧手錶

00:00

慢跑鞋

近期的智慧手錶有一項優點，就是可以與手機連線並透過 APP 管理跑步紀錄。將當日的慢跑距離或速度等資料儲存起來，就能透過數值檢視訓練成果，請一定要使用看看。

持續訓練一定能看到成果。之後心率會在沒有意識到的情況下趨於穩定，稍微加快速度也不會喘不過氣。

鍛鍊肌耐力的必要訓練

為了擁有登山所需的體力，訓練肌力可以帶來很好的效果。但嚴格來說，登山需要的能力是肌耐力，所以只要保持足以移動自身體重與行李的肌力就夠了。

也就是說，不需要做舉槓鈴（槓片）之類的負重訓練。負重訓練的目的是為了提高肌肉的最大輸出力，搭

帳篷野營需要背著20公斤以上的行李，負重訓練對登山負荷量大的人特別有幫助。但是，普通登山者沒有必要練到那種程度。

如何鍛鍊肌耐力？

近年來，為了減輕帳篷露營裝備的重量，愈來愈少人背15公斤以上的行李了，當日來回或山小屋住宿者的行李則更輕便。登山者只需承受肌肉最大輸出力一半以下的低負荷量。因此，「自重訓練」很適合作為鍛鍊肌力的訓練方法。自重訓練可鍛鍊長時間持續運動所需的肌耐力。

話雖如此，即使加長一般自重訓練的一組菜單內容，也只需要反覆練習幾分鐘而已。不管再怎麼努力，還是無法達到與登山同等的運動時間。因此，在打造登山所需的體力方面，我認為應該優先安排伸展和慢跑練習。

適合登山者的自重訓練

弓步蹲（鍛鍊大腿）

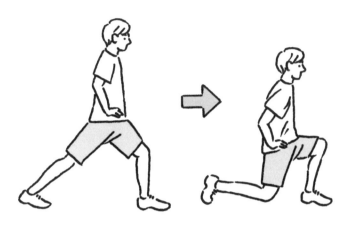

身體呈現單腳後拉的姿勢，上半身保持挺直，身體往下蹲。
後腳膝蓋往下靠近地面後，兩腳再往上回到原本的姿勢。
左右各做 10 次，視情況增加次數。

小腿上提運動（鍛鍊小腿）

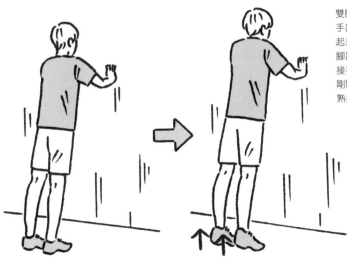

雙腳打開與肩同寬，雙手靠牆，後腳跟慢慢提起來。
腳跟抬起並吸一口氣，接著慢慢往下放。
剛開始只要練習 10 次，熟悉之後再增加次數。

慢跑比較能透過長時間運動鍛鍊肌耐力，藉由伸展運動刺激肌肉，更能夠有效預防肌力不足。

最理想的登山鍛鍊就是多爬山

也許是在這樣的情境之下，從前的人常說：「登山必須做的訓練就是登山。」這句話簡直就是真理，鍛鍊肌耐力最好的方法就是走山路。

不管爬多矮的山都沒關係，1～2小時的短程健行也可以，增加上山的次數，常常走山路是很理想的鍛鍊方法。

不過，我想有一些人即使理解道理，時間上卻沒辦法這麼頻繁地登山。因此，我會另外介紹幾種適合登山者的自重訓練方法（請參考上一頁插圖）。

想要進一步鍛鍊身體的人，或是因為受傷而運動量減少，導致肌力不足的人，請在必要時嘗試練習。

日常生活中
加強對溫度變化的適應力

大家都知道山裡氣溫變化多端。人體對氣溫變化的適應力不常納入登山訓練，但其實這也是很重要的能力。

雖然可以搭配衣物加以應變，但我也看過有些登山客無法適應猛暑或嚴寒的情形。

我們可以透過訓練打造更容易適應炎熱或寒冷天氣的身體，以下整理幾項每天都要練習的內容。

刻意訓練高溫環境的適應力

每年大約5～6月經常看到因為天氣炎熱而精疲力竭的登山客。

這段時期尚未進入夏季，身體還沒適應高溫，所以體

溫才會在上山時飆升，導致身體狀況不佳。

身體一旦無法適應高溫，通常排汗量會減少或是出汗時間變慢。這是因為皮膚附近微血管的血流量變少，熱氣難以驅散，導致體溫容易升高。

春季到夏季期間氣溫逐漸升高，有意識地透過有氧運

洗三溫暖或長時間泡澡，
可加強身體對高溫的適應力。

動排汗，身體更容易達到「熱適應」。

洗三溫暖或長時間泡澡會增加排汗量，也有機會達到「熱適應」的效果（但身體不舒服或長期患病、慢性病患，洗三溫暖時請多加小心）。

登山以外，平時不穿羽絨外套

近年來，人們可以在量販店買到價格便宜的羽絨外套，因此愈來愈多人平常會穿羽絨外套。

特別是有在登山的人不僅擁有羽絨外套，還有許多防寒性高的衣服或襪子，平時經常使用這些衣物。但請各位停下來想想，平常真的非用不可嗎？

不同地區的冬季氣溫各有差異，沒辦法一概而論，但在我居住的神奈川縣，生活中從沒遇過冷到不穿羽絨衣就會受不了的天氣。

我從很久以前就覺得很神奇，在嚮導員這種經常攀登

雪山的登山家當中，有人的身體很耐寒，有人卻很怕冷。耐寒的人相對來說確實比較多一點，但還是有怕冷的人，我就是其中之一。

我從小就是體溫偏低的類型，正常體溫在35．5～35．9度左右，屬於容易感冒的體質。

即使體質比較畏寒，只要用防寒性高的衣物包住身體就能順利攀登雪山。

不過，我對自己不耐寒的體質有所自覺，為了克服問

在街上穿著薄衣物，可以訓練耐寒能力。

題決定生活中「不穿羽絨外套」，並且提醒自己穿少一點。以前我會穿登山專用的保暖內衣或羊毛襪，但後來也完全不穿上街了。

那麼結果如何呢？充其量只是個人經驗，我的身體在隔年夏天有了變化。

以往在夏天攀登3000公尺等級的山岳時，晚上我都會在山小屋裡穿上薄羽絨外套，後來已經穿不到了。我的耐寒能力變好，只需要一件防寒衣物。

人體具備適應環境的能力，雖然適應程度多少因人而異，但習慣低溫的刺激，就能加強身體對寒冷山岳的應變能力。

高海拔山岳的夏季氣溫可能達到個位數，所以還是要嘗試增強冬季的耐寒力。遇到風大或降雨等天氣劇烈變化的情況時，耐寒力好的人在行動時較不會感受到身體負擔。

但在實際登山時，一邊忍受低溫一邊行動可能引發低溫症的危險，請務必極力避免。日常練習時也一樣，感覺快要感冒或很疲憊時不必逞強。

請在身體可承受的範圍內嘗試挑戰穿薄一點。

藉低溫刺激，增強耐寒力

每個人居住的房屋環境各有差異，有些屋子的地板到了冬天會變冷，很多人會穿上拖鞋或襪子。

刻意設定一段打赤腳的時間，低溫刺激以也可以當作增強耐寒力的訓練。

此外，沖冷水澡也是很推薦的方法，我每天泡完腳都會以冷水沖腳。

剛開始訓練時，只要沖腳尖就夠了，等逐漸習慣後再沖到膝蓋下方、腰部下方。進一步習慣之後，還可以用冷水沖全身。總之請在做得到的範圍內嘗試即可，保持

每天持續練習（慢性病患者一樣要多注意，請不要太勉強自己）。

前往溫泉或泡澡設施時，在冷湯裡洗冷水澡或採取溫冷交互浴的方式，也可以有效提高耐寒能力。

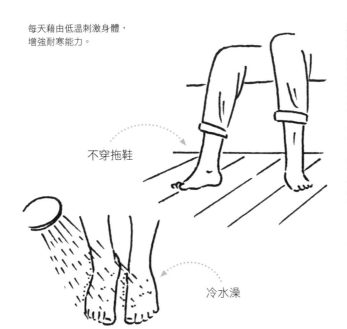

每天藉由低溫刺激身體，增強耐寒能力。

不穿拖鞋

冷水澡

登山前的準備運動
就來做動態伸展

我經常看到有人在登山前的準備運動是增加柔軟度的靜態伸展。

但其實，登山前需要的是「暖身效果」。為了讓身體在溫暖、心率穩定上升的狀態下開始步行，動態伸展比靜態伸展更適合。

動態伸展運動需要一邊做出反彈動作一邊律動身體，促進血液循環並放鬆緊繃的肌肉，進而擴展關節可活動範圍。

如果開始的登山路徑是森林步道或平緩的山路，以小步伐慢慢行走就能達到暖身的效果，因此不需要特別做伸展運動。

不過，在穗高岳山莊住宿一晚後的隔天早晨，朝著奧

穗高岳出發時的情況就不同了。剛開始就會連續碰上梯子或鎖鏈路段。從環境嚴苛的岩石地開始爬山後，就不能再說「起步就是準備運動」這種悠哉的話了。因此在出發前做好動態伸展運動，讓關節更加靈活是必要的準備工作。

除此之外，冬季剛開始登山或是休息過後，在身體感覺寒冷的狀態下開始走路，也容易因為低溫而使肢體變得僵硬。這時不妨稍微做一些動態伸展，讓身體更方便活動。

左頁範例是在任何地方都能輕鬆做的動態伸展。爬山前或休息時動一動，搭配每天練習的靜態伸展就能讓柔軟度更上一層樓。

尤其是身體僵硬且不擅長靜態伸展的人，請積極地練習動態伸展運動。

增加體幹部位柔軟度的動態伸展

同時練習動態伸展與靜態伸展，
可以增加身體的柔軟度。
動態伸展也適合作為登山前或休息後的準備運動。
這裡將為你介紹伸展至體幹部位的方法。
一般說到「體幹訓練」，
許多人會一直將注意力放在肌力訓練上，
但為了精準流暢地將身體重心放在支撐腳上，
並在走路時保持身體平衡，擁有體幹部位
能到處靈活擺動的柔軟度是很重要的事。
體幹肌群是生活中很少主動鍛鍊的部位，
建議納入每日的訓練中。

骨盆步行	轉動腰部

身體保持直立姿勢，
踏步活動骨盆，
同時注意不能屈膝。

雙手叉腰，
動作大而緩慢地往前後左右轉動腰部，
畫出均等的圓。

後記

繼續當個
不會疲勞的
登山者

在我主辦的「爬山步伐」講座中，我一定會詢問所有參加者想學的主題是什麼，主要又有哪些煩惱。

這時我會聽取各式各樣的問題，比如膝蓋痛或其他腳部的疼痛，容易摔倒，害怕下坡等；當然也有人因為「走得不好」而筋疲力盡。其中有人持續登山多年卻還是行走不順，為此感到非常苦惱，認為「自己或許不適合爬山」。

「正因為很喜歡爬山，才不希望爬得很累！」在大家的熱情之下，我也舉出各種引起身體疲勞的例子，至今也提出了許多建議。

如果在爬山時抱持著各種不安的理由，就會開始懷疑自己「能不能真的登上目標」，陷入沒有自信的狀態。

但是，只要慢慢消除不安的念頭，就能逐漸放大「總有一天肯定爬得上去」的樂觀心情。

不安的情緒，絕對不是一件壞事。

正因為人有煩惱，才會更有動力，才會試圖獲取新的知識技術並增強體力。

我認為不安的心情也是成長的原動力。不安的要素愈多，不就表示「成長的空間」愈大嗎？

經過我的指導後，有人改善了登山步態，並且回饋我：「現在走得更平穩，感覺可

142

以繼續從事自己很喜歡的登山活動。」就像如此好事也同樣發生在自己身上一樣，我聽了之後開心不已。

我也不想輸給各位，希望克服自己的課題或弱點，繼續加強登山能力。即使年紀大了，也想繼續當個不會疲勞的登山者。

除了上一本著作之外，我還會繼續在YAMAKEI ONLINE的專欄連載「知道理論就能改變爬山方式！」系列文章，並且透過YouTube分享影片，至今經由各種形式發表登山技術的相關資訊。除此之外，YouTube頻道上亦有公開伸展動作、鞋子穿法等新影片，作為本書的補充內容。以上資訊都能在我的網站中找到，請務必前往瀏覽。

未來我會繼續分享登山相關資訊，同時從事嚮導活動。若能得到您的感想或評論，對我會是很大的鼓勵。

二○二二年一月　野中徑隆

143

參考文獻

- ●『身体が求める運動とは何か　法則性を活かした運動誘導』
 水口慶高・山岸茂則・舟波真一著　文光堂　2017年
- ●『要は「足首から下」足についての本当の知識』
 水口慶高著、木寺英史監修　実業之日本社　2017年
- ●『ペリー歩行分析　正常歩行と異常歩行』
 Jacquelin Perry等人著、武田功・弓岡光徳ほか監譯
 医歯薬出版　2007年
- ●『登山技術全書⑨　登山医学入門』
 増田茂監修　山と溪谷社　2006年
- ●『登山の運動生理学とトレーニング学』
 山本正嘉著　東京新聞出版局　2016年
- ●『世界一伸びるストレッチ』
 中野ジェームズ修一著　サンマーク出版　2016年

- ● 封面・內文插圖　越井隆
- ● 書籍設計　尾崎行欧、本多亜実、
 宮岡瑞樹、宗藤朱音
 （尾崎行欧デザイン事務所）
- ● 編輯　藤田晋也、佐々木惣（山と溪谷社）

野中徑隆

1978年出生於日本神奈川縣。個人嚮導事務所「Nature Guide LIS」負責人，隸屬神奈川山岳嚮導協會，日本山岳嚮導協會認證登山嚮導員II級。2019年至2020年，在YAMAKEI ONLINE發表「知道理論就能改變爬山方式！」專欄文章。以神奈川縣為據點，在富士山、八岳、丹澤、日本阿爾卑斯山等地提供嚮導服務。不僅在首都圈舉辦「爬山步伐講座」，每年還會在岐阜、關西地區等地舉辦多場講座，亦曾受邀參與日本NHK的「日本百岳　富士山」節目。從事嚮導員工作的契機是富士山，從此對其情有獨鍾。夏季的導覽主要從須山口一合目開始，可以接觸到山岳的歷史與大自然；春秋季是山麓的大自然散步行程，冬季則是雪山健行，全年皆提供嚮導服務。

專業嚮導新提案——不疲勞的登山術

出　　　　版／	楓葉社文化事業有限公司
地　　　　址／	新北市板橋區信義路163巷3號10樓
郵 政 劃 撥／	19907596　楓書坊文化出版社
網　　　　址／	www.maplebook.com.tw
電　　　　話／	02-2957-6096
傳　　　　真／	02-2957-6435
作　　　　者／	野中徑隆
翻　　　　譯／	林芷柔
責 任 編 輯／	江婉瑄
內 文 排 版／	洪浩剛
校　　　　對／	邱鈺萱
港 澳 經 銷／	泛華發行代理有限公司
定　　　　價／	320元
出 版 日 期／	2022年12月

國家圖書館出版品預行編目資料

專業嚮導新提案：不疲勞的登山術／野中徑隆作；林芷柔譯. -- 初版. -- 新北市：楓葉社文化事業有限公司, 2022.12　面；　公分
ISBN 978-986-370-488-1（平裝）

1. 登山

992.77　　　　　　　　　　111016239